祭特洛伊

當代環境劇場
美學全紀錄

金枝演社

謹獻給　天上的

謝月霞媽媽

張贊桃老師

序　幕

當我們在比編織史詩

當我們在此編織史詩

他鑄出大地、天空、海洋，不知疲倦的太陽和盈滿溜圓的月亮，以及眾多的星宿。——荷馬《伊里亞德》

荷馬（Homer）史詩《伊里亞德》（Iliad）第十八卷中，描寫為了讓阿基里斯（Achilles）重回戰場。其母海洋女神特提斯（Thetis）來到火與工匠之神，赫菲斯托（Hephaestus）的居所，懇求一副新的鎧甲武器。詩人花了百餘行的篇幅，敘述了阿基里斯之盾，以及其上的圖騰：赫菲斯托在那有限的空間裡，將世界樣貌，如實刻印在黃金的盾面上。而劇場，也如同阿基里斯之盾，從有限的空間，延伸無限的可能。

王榮裕，金枝演社創辦人與藝術總監，劇場界人稱「二哥」，母親為歌仔戲知名小生謝月霞。即便自承曾經與母親相處得不快，無法理解母親的表演，然而母親代表的傳統文化，以及野台戲班的表演藝術，無形中仍成為他日後創作——以「土地」、「情感」為核心——的重要養分。而幼時種下的戲劇藝術根苗，更在日後使二哥理解了母親，理解了她的表演藝術，也理解了她的生命。

投入劇場前，王榮裕原本是高薪的電腦工程師。但源自對生命的不滿足，令他到處嘗試宣洩的各種可能。一九八八年，二十八歲的二哥招考進入蘭陵劇坊第五期表演人才培訓班，並於同年進入優劇場，成為團員，後期亦擔任訓練指導。

一九九三年，他創立金枝演社，將源自母親謝月霞的民間歌仔戲養分，帶入作品當中，使得金枝作品帶有濃厚的「胡撇仔」（Opera）風格，與濃厚的台灣原生特質。經過幾齣作品的草創與實驗，王榮裕在一九九六年推出《胡撇仔戲——台灣女俠白小蘭》（以下稱《白小蘭》），不只是台灣劇場將胡撇仔戲搬上現代戲劇舞台的先河，更打破傳統鏡

框思維，走出黑盒子劇場。《白小蘭》以一輛小卡車為舞台，車開到哪，舞台便帶到哪；舞台帶到哪，戲便演到哪。不但落實傳統歌仔戲班隨處做場的靈活性，舞台的流動可變，更為之後的環境劇場創作，帶來啟發。隔年，《古國之神——祭特洛伊》於華山廢酒廠（現今的華山文創園區）搬演，一個舞台美學的衝撞與嘗試，從此開啟一部戲、三代人，二十年的歷程。到頭來，搬演史詩這件事，本身也成為一部台灣劇場界的史詩。

一九九七年是一個快速變動的年分。解嚴屆滿十年，總統民選也已是一年前的事，一切似乎朝更好的方向前進。但人們仍然不確定，前方到底有什麼在等待自己。那是屬於世紀末快速變盪的時代問題，為了因應轉變以及尋找出處的焦慮，「新」與「變」充斥人們的生活。台灣，做為一個多元融合的環境，王榮裕也於此時不斷反問自己，我們立身的這塊土地，到底擁有怎麼樣的故事，源頭又是什麼？做為一個藝術家，於是，他開始精神上的尋根，或者說是考古的旅程。

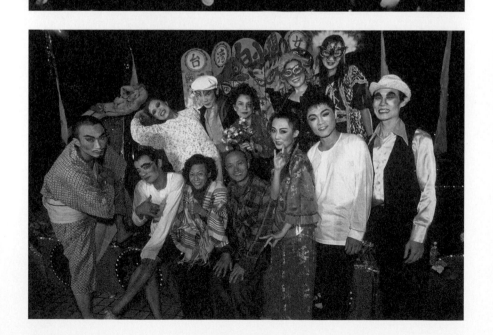

《白小蘭》是台灣劇場將胡撇仔戲搬上現代戲劇舞台的先河

《白小蘭》舞台流動可變，為之後的環境劇場創作帶來啟發

我想知道關於土地的故事，我想好好了解土地。既然如此，我就必須知道她的源頭是什麼。我必須從源頭下手。

為了這個問題，他決定整理每一個影響過台灣的文化，試圖尋找答案。

最終，二哥得到一個結論：台灣文化，就是東西合併，加上原住民文化。其中西方文明的起源，便是希臘，那些關於天神、英雄、美人與怪物的神話。在閱讀了無數希臘神話故事後，美國學者漢米爾頓（Edith Hamilton）於《希臘羅馬神話故事》（Mythology: Timeless Tales of Gods and Heroes）一書的描述「距今三千年前，在靠近地中海的小亞細亞東端，有一個大城市，其富庶和強盛舉世無匹，甚至今日，也沒有一個城市比它更出名。該城名叫特洛伊（Troy）。」吸引住了他的眼睛。

特洛伊城，傳說中天神宙斯（Zeus）懲罰海神波賽冬（Poseidon），與太陽神阿波羅（Apollo）在此進行一年的勞役。波賽冬為特洛伊建立堅固的城牆；阿波羅則於山野之間彈琴歌唱，將藝術、美好與歡樂注入特洛伊之中。那是海天一隅的珍寶，為太陽與大海所眷顧的所在。有關

這座城市的種種形容，都令王榮裕聯想到海洋之島的台灣。描述特洛伊之戰的荷馬史詩《伊里亞德》，既是記錄著文明源頭的經典，亦是文學藝術的起源。既然要尋找根源的所在，既然要挖掘屬於土地的故事，他決定以《伊里亞德》為創作取材搬演。

一九九七年一月，為了呈現他腦海裡的作品意象，王榮裕走訪各個非典型場域之後，看上了金瓜石的「禮樂煉銅廠」，卻因為廠方慘痛前例不肯再出借而作罷。其後經歷無數次的勘訪場地、商借未果的挫折，幾經波折，終於覓得華山廢酒廠，成為他心目中理想的表演空間，並順利向當地里長取得租借同意，承租下原為米酒作業場的廠房做為排練及演出地點。

《古國之神──祭特洛伊》於廢墟首演的創舉，為日後國內閒置空間再利用的發展，打了漂亮一仗。如同赫菲斯托於盾牌上打造整個天地世界，王榮裕也將華山酒廠做為自己的「阿基里斯之盾」，將廢墟的種種限制，轉化為特洛伊古城遺跡。而在廢墟演出的成功經驗，也為金枝演社的環境劇場製作美學，打下深厚根基。

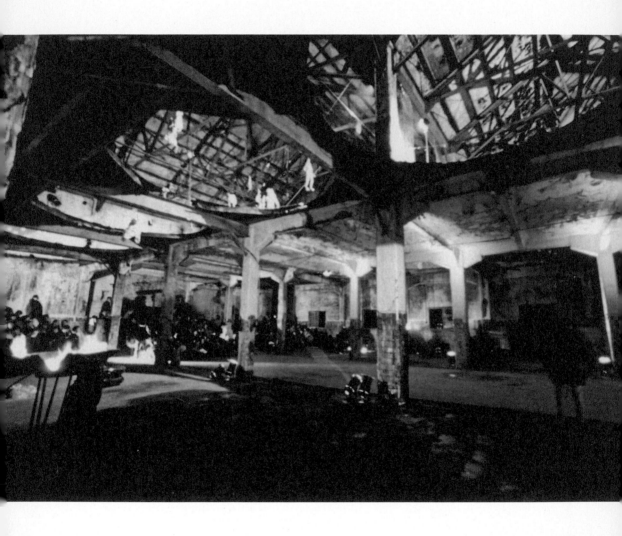

《古國之神——祭特洛伊》首演。將廢墟的種種限制，轉化為特洛伊古城遺跡

二〇〇五年，國民大會走入歷史，金枝演社先後於淡水滬尾砲台、高雄旗後砲台重製搬演此劇第二版，並以《祭特洛伊》為作品正式定名。古砲台深厚的戰爭意象，與史詩描述的死亡暴力美學遙相呼應。比之一九九七年的拼貼碰撞，第二版的《祭特洛伊》更加凸顯戰爭的意象，以及背後所隱喻的，關於強與弱、暴力與文明的對比意旨。

向前！特洛伊人，為著自由，踏向前！

劇本中，特洛伊王子赫克托（Hector）對著族民喊道。雖然最終赫克托殞命，特洛伊城滅亡，然則他們所揭示的，為理想抗爭、搏鬥的精神，卻精準點出台灣當下，動輒得咎的境地。

二〇一五年，雲門劇場開幕元年。雲門舞集創辦人林懷民邀請王榮裕與金枝演社至雲門擔綱戶外劇場開幕演出。到了現場，二哥這才發現，原來與雲門劇場一牆之隔的，便是十年前《祭特洛伊》的演出場地──滬尾砲台。彷彿感受到古國的召喚，二哥決意第三度搬演這個作品，

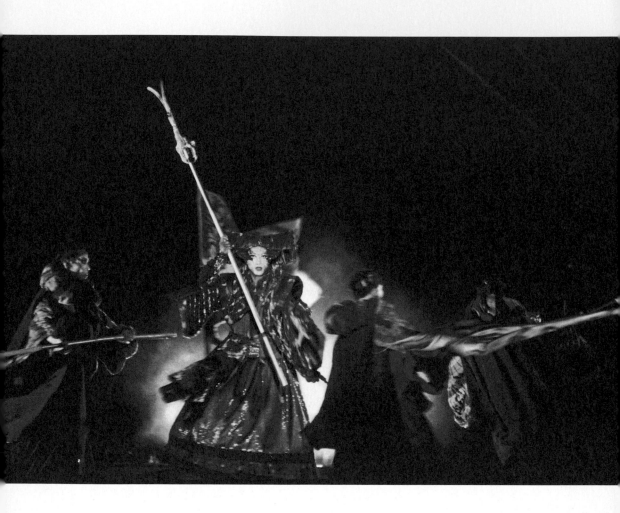

特洛伊王子赫克托為理想抗爭、搏鬥的精神，精準點出台灣當下的境地

以第二版既有的基礎，重新發展、編劇、設計，終於在相隔十年後重現經典。

第三版的《祭特洛伊》，除繼承前作的暴力、死亡美學，更是薪火傳承的深厚底蘊。一九九七版便參與《祭特洛伊》演出，自戲班說書人演到特洛伊老王普里安的「媽媽」謝月霞，以及從華山廢墟到古砲台的燈光設計「桃叔」張贊桃，皆已先後辭世。然而他們的角色也各自有了最合適的繼承者：二哥之子王品果飾演引渡少年，帶領觀眾出入戲裡戲外，一如祖母於華山扮演的說書人角色；而於第一版擔任桃叔助理的車克謙，則擔起第三版《祭特洛伊》的燈光設計，不同的風格，相同的是師徒之間，對「美」與「藝術」的執著。一部戲，幾代人，《祭特洛伊》串連他們的生命記憶，一如特洛伊史詩的延續，也將不斷流傳繼承。

「我一直覺得，從來都是戲選擇我，不是我去選擇它。不是我說要做什麼，是戲跟我說它想要我做什麼。」回首前後二十年的歲月，對於這部《祭特洛伊》，二哥感性地說著。從首版的拼貼衝撞，二版的戰

爭意象，到三版獻予土地的禮讚，《祭特洛伊》歷經二十餘年的探尋，將荷馬史詩以台灣獨有的語言、肢體，移植台灣海峽。它不只是一部搬演希臘史詩的戲劇，更是一部由三代劇場人，一同於這塊土地上編織的劇場史詩。

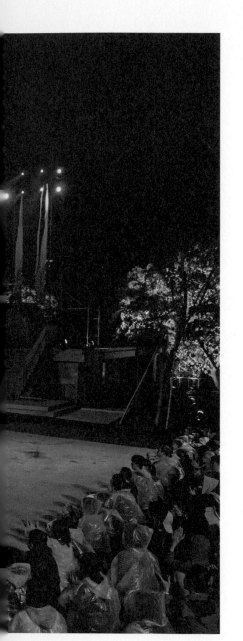

《祭特洛伊》是一部由三代劇場人，一同於這塊土地上編織的劇場史詩

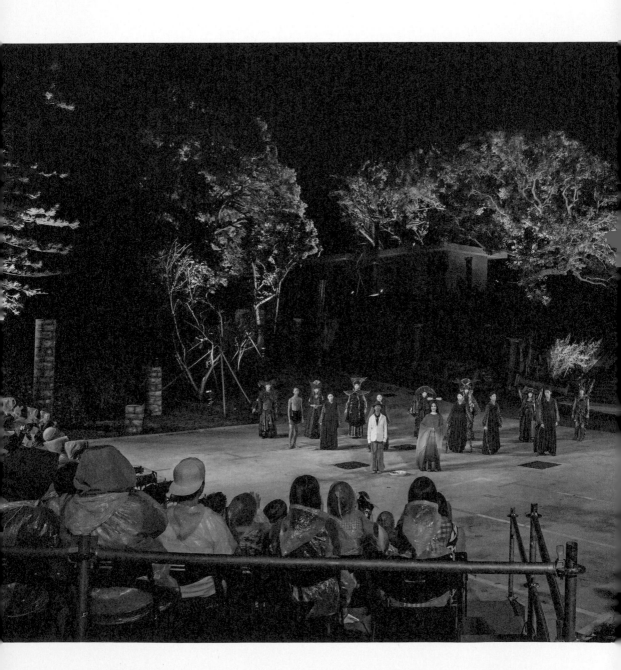

第一幕

專文導讀

回顧與期許

寫在《祭特洛伊》專書之前

呂健忠（東吳大學英文系副教授）

金枝演社在一九九三年創團，已過二十六歲。四分之一個世紀當中，經營一場製作的時間含括四分之三：從一九九七年在當時已成廢墟的台北華山舊酒廠首演《古國之神——祭特洛伊》（簡稱《古國之神》），經二〇〇五年重新創作在二級古蹟淡水滬尾砲台首演《祭特洛伊》完整版（簡稱完整版），到二〇一五年在淡水雲門舞集戶外劇場推出第三版《祭特洛伊》（第三版）。回首前塵為的是展望未來，從《祭特洛伊》著手有其正當性。

這三場製作的通性是，在城市邊陲探索異質表演空間。這個通性充分

體現金枝創團的初衷，同時也展現金枝經營劇團對於理念的堅持。在這一系列的製作，「精益求精」不是口號或理想，而是身體力行的見證。不妨以重點回顧寄意深切的期許。

《古國之神》洋溢拼貼風格，單從劇中使用的台語就可以感受得出來。有人非議《祭特洛伊》的台語不道地。不道地是事實，但也不至於硬生生直譯國語，比較恰當的說法或許是在台灣不難興起「似曾相識」之感的台語，「台式國語」庶幾近之。這樣的感覺反映《古國之神》的整體特色，就是現代藝術所稱的拼貼風格，結合很容易辨識的異質成分，包括荷馬史詩的素材、歌仔戲的語彙（包括戲服、聲腔和身段）和現實的台灣經驗（包括民俗陣頭、直排溜冰鞋和騎摩托車隊）、歐美的後現代劇場理論（包括史詩劇場和環境劇場，可能也有殘酷劇場的影子），藉以營造台式庶民風格。為了探索後現代劇場的潛能，金枝從活化台灣的廢棄酒場著手，結合歐洲最古老的文學作品與台灣當代的生活經驗，這樣的拼貼景觀在第二版脫胎換骨，成為無唱不歌而無動不舞的戲曲，風格從狂猛轉為內斂。拼貼不再有斧鑿的痕跡，看來自然精緻。這種精緻，

在後續兩個版本的台式國語也可以感受得到。

《古國之神》安排說書人一角，有一大疑點。這樣的角色一出場，即使創作者未必有所影射，即使鮮明的台灣元素只是要表明台灣觀點，說書畢竟意味著講古，也就是擺明了「有過諸如此類的事」這樣的意涵。實情如此，觀眾採取在地觀點理解內涵，進一步聯想到台灣的過去或未來毋庸順理成章，即使創作者並沒有那樣的意圖。說書人原本可以提供一個具體的觀點，可是這個說書人在表演過程中逐漸淡化，後來竟然無疾而終，彷彿聊備一格。影響所及，甚至「古國之神」這個主標題也嫌費解。

第二版以特洛伊王祖孫的對話開場，經歷一場你死我活的戰爭，又以同一對祖孫的對話收場，而且收場明顯延續開場的話題。祖孫對話所提供的視角透露這場製作的焦點：受戰爭威脅的是傳統社會的生活方式。比起《古國之神》的說書人，這個視角有始有終是一大改進，卻產生另一個疑點：戰爭長達十年，從雅典悲劇《特洛伊女人》（The Trojan Women）嫁接過來的橋段（主要是女先知卡珊卓拉Cassandra這個角色）

```
2 │ 1
─────
3 │
```

1《古國之神》的說書人一角
2 第二版以特洛伊王祖孫的對話開場
3 祖孫對話透露第二版製作的焦點

指戰爭的英靈亡魂；即使如此，劇中透過角色互動呈現戰爭殘暴的本

「祭特洛伊」明顯失去著力點。換個角度來看，或許「祭」的對象是泛

人覺得他們所代表的生活方式並沒有受到戰火波及。這一來，標題

亞德》沒有描寫這兩件事），收場對話從何而來？祖孫延續的話題不免讓

表明戰爭已結束，期間身為特洛伊的祖父王被殺，王孫被摔死（《伊里

質，這個主題和頭尾兩段對話所設定的框架背景實在難以兜攏。就像荷馬以精湛的詩藝呈現戰爭對人性的扭曲，金枝的演出以如詩如畫的歌舞藝術讓我們感受戰爭的殘暴本質，反差之強烈絲毫無愧於「暴力美學」。可是，這樣的暴力美感和這一對祖孫所生長於其上的土地有何關連呢？

第三版安排少年敘述者，從《古國之神》的說書人和第二版結尾的牽亡陣領隊蛻變而成的這個角色，如今扮演目擊者，見證戰爭對於家庭價值的破壞力量，那個價值以包括夫妻情和母子情的母愛為核心，在舞台上以搖籃曲為象徵。安排一名敘事者，在戲劇結構上可以統合視角並有效串連場景，可是如何給他一個恰當的定位呢？敘述者要避免淪為工具性的角色，得讓他發揮劇中人的功能，他必須擁有自己的記憶、願景與感受。少年敘述者只能看到過去，他引出的女先知卡珊卓拉能夠看到未來，這是一個大有助於詮釋工作的對比觀點。我看到的卻是少年帶出女先知，女先知回想戰火毀滅特洛伊，最後少年的祭亡兼悼亡。可是女先知呢？在第二版，女先知卡珊卓拉出現在兩場戲，先是

在第二場引出亞格曼儂（Agamemnon）和阿基里斯吵架（這在《伊里亞德》是劇情的導火線），接著在第七場引出帕特羅克洛斯（Patroclus）要求阿基里斯允許他出戰；先知的功能淪為串場的角色，未免可惜。第三版如果能夠為少年敘述者的現實觀點和先知的超現實觀點提供互動的平台，劇情的鋪陳和主題的呈現應該會更有可觀。然而，這一點遺憾不妨礙第三版把搖籃曲經營成「聖殤曲」，暴力美學的意境更上一層樓。

然而，同樣是戲曲，在漢人文化體系，中國戲曲雖然也有劇本，卻是以身體為符號的載體；在希臘文化體系，雅典悲劇雖然也講究表演，卻是以語言為符號的載體。影響所及，分別發展成表演導向的傳情藝術和劇作導向的編劇藝術。

這三個版本還透露一個微妙的變化，製作風格從偏向表演往偏向劇本轉移。在歐美，自從易卜生（Henrik Johan Ibsen）開創現代戲劇的革命運動成功之後，劇本在劇場的定位，包括劇本的本質與地位，一直是推動戲劇潮流的一股隱形的動力。理論有其價值，可是價值是一回事，實務上的功效是另一回事。且不談難以釐清關係的殘酷劇場，史詩劇

第三版少年敘述者，見證戰爭對於家庭價值的破壞力量

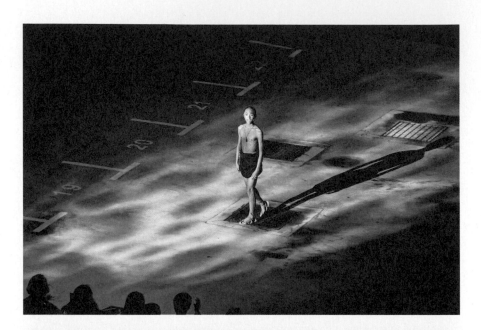

第三版把搖籃曲經營成「聖殤曲」，暴力美學意境更上一層樓

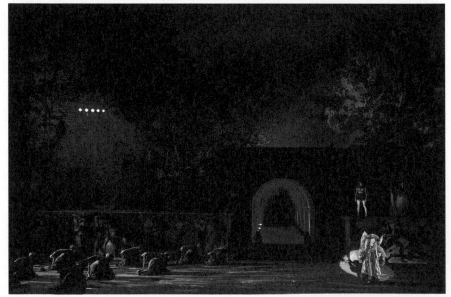

場和環境劇場這兩種理論的觀念對金枝的啟發有目共睹，慶幸的是金枝吸收其養分而不至於被牽著鼻子走。金枝採用模糊的時空背景，並運用說書人講述故事，這是史詩劇場的要件。這麼做，按照布萊希特（Bertolt Brecht）的理論，是為了創造疏離效果，以便觀眾在觀賞的過程中能維持主體的理性判斷。布萊希特的疏離效果之說並不可信，至少我個人不論閱讀他的劇本或觀賞他的劇本演出都談不上有說服力，至少我個人不論閱讀或觀賞都看不出理論所強調的效果。布萊希特從戲劇的教育功能著眼、要強調觀賞者對於表演採取獨立自主的判斷，因此要求演出者設法阻礙觀賞過程中的移情作用。

理論如此，希望觀眾的反應是意識作用的結果，這些都不難理解。問題在於，觀賞時入戲並非全然的無意識，觀賞後判斷也不可能完全客觀，情與理交互作用並不分時與地；如果入戲到變成完全脫離意識的影響，那就成了尤瑞匹底斯（Euripides）筆下的酒神女信徒，不然就是台灣民俗的乩童──然而酒神女信徒和乩童都不是觀眾，他們本身就是演員！金枝身為劇場的忠實信徒，面對戲劇理論的大師能有所取

捨，不至於被史詩劇場催眠而盲目追求疏離效果，因此特能創造出殘酷劇場所標榜的感染力，視覺與聽覺合流穿透意識閾衝入潛意識，離開劇場後還帶出回流在腦海迴響。類似的反應，我個人浸淫在希臘悲劇《奧瑞斯泰亞》（Oresteia）三聯劇《亞格曼儂》是這三聯劇的第一齣）時體驗過——我寧可從這樣的角度理解金枝製作《祭特洛伊》的「史詩」意義。

至於環境劇場，謝喜納（Richard Schechner）提出的規範可以大而化之歸納為兩大原則：打破劇場的空間限制，以及打破劇本的敘述限制。走出實體劇場，在不同的表演現場因地制宜，這當然打破了傳統的劇場觀念。然而，在另一方面，我們看到前後三個版本的《祭特洛伊》敘述能力越來越厚實，感官的衝擊力道未必減弱，回甘的趣味卻越來越濃烈。謝喜納在一九六八年發表〈環境劇場六大方針〉（6 Axioms for Environmental Theatre）有其時代背景，呼應剛跨進後現代主義門檻的潮流，標榜擺脫體制束縛的風尚，在今天看來可以說已完成階段性任務，戲劇表演如果還又墨守成規，難保不會成為「為環境而環境的表演」。「環境」一旦成為空殼，與早年衢州撞府的野台戲或以觀光為號

召的民俗祭典何異？我在金枝看到另一個慶幸：不但沒有放棄劇本，反而在說故事的能力上精益求精。

不盲目追求疏離效果，也不盲目放棄劇本，可喜可賀。既然要編劇本，不能不考慮敘事結構，這也正是我在本文開頭關懷的重點，關乎演員導向和劇本導向的拿捏。表演藝術的演員導向和劇本導向有本質上的差異：演員導向的戲曲主要以演員的身體承載表演元素，劇本導向的話劇則是以文字為表演的主要媒介。特別要強調「主要」這兩個字，因為不論戲曲或話劇都不可能獨沽一味，否則就成了舞蹈和說唱。戲曲偏重抒情，雖然我們確實知道身體也能傳達意義，可是西方戲劇早自希臘悲劇草創之初，身體的抒情功能就已凌駕達意功能。在另一方面，我們也確實知道文字能夠抒情，可是在現實世界的常態經驗，文字主要發揮的作用是表達意義。以身體／抒情以及文字／表意為基礎的辯證關係構成表演藝術的系列景觀，因此產生不同的表演形態，不同的表演類別無非是在辯證過程中採取不同的比例，舞蹈和易卜生式的劇本分據這道光譜的兩端。

不妨舉表演藝術史上一個美麗的錯誤來說明這裡說的「辯證比例」。

十六世紀末，佛羅倫薩一批知識分子嘗試創作古希臘的雅典悲劇。他們知道希臘悲劇是戲曲，可是對於那種戲曲的本質幾乎一無所知，只知道是「無聲不歌」，於是根據希臘神話編寫悲劇。演出的結果，歌劇正式誕生。

歌劇的誕生在表演藝術史上有個普受忽視的重大意義：唱與說徹底分家。這一分家，表面看來只是社會制度從母系轉為父系之後，在文化史上只是隨專業觀念而產生的分工現象的一環，從表演藝術史的角度來看卻標誌身體符號觀的大變革。歌劇沿襲酒神劇場解放身體的傳統，來看卻標誌身體符號觀的大變革。歌劇沿襲酒神劇場解放身體的傳統，在理體中心的氛圍中奮勉維繫身體的獨立性格，可以不受語文符碼的束縛，相對而言具有較多超越時空限制的純粹藝術屬性。這個傳統和文藝復興時期的戲劇並無關連：身為話劇的遠祖，文藝復興戲劇是從中古基督教會的儀式劇獨立發展出來的新劇種，這個新形態的表演藝術不只是仍然離不開身體，身體更是始終和語文緊密連結，從教堂室內空間的儀式經文到現代形態不一的開放空間的生活話語，身體和語

30

文如影隨形，甚至可以說身體表演的意義取決於以語言呈現的台詞的意義。集文藝復興戲劇之大成的莎士比亞對於我現在說的依存關係有深刻的體驗，他在《哈姆雷特》（Hamlet）三幕二景透過哈姆雷特之口提點伶人說演戲的本質：「動作搭配語言，語言呼應動作，特別注意這一點就不會逾越自然的常軌。」哈姆雷特說的動作就是以身體為媒介，不只是描寫這個傳統傳到易卜生筆下甚至開始出現細膩的舞台指示，布景和動線，甚至連手勢、表情和聲情也不放過，作用都是搭配台詞的表達。

因此，除非當作戲曲處理，金枝可圈可點的身體表演一定要奠基於語言本身。就此而論，金枝無可避免面臨這樣的選擇：根據現有的劇本進行詮釋，還是繼續自己創作／改編現有的劇本？如果選擇第二條路，重責大任的第一關就落在編劇身上。創作之餘，真有必要編劇？金枝的製作有創新，也有改編。創新的製作需要編劇是天經地義，可是改編製作有必要更改甚至重編劇本嗎？這個疑問也是我觀察台灣劇場多年最大的疑問。有些改編涉及不同的表演媒介（如舞台劇改編成電影）

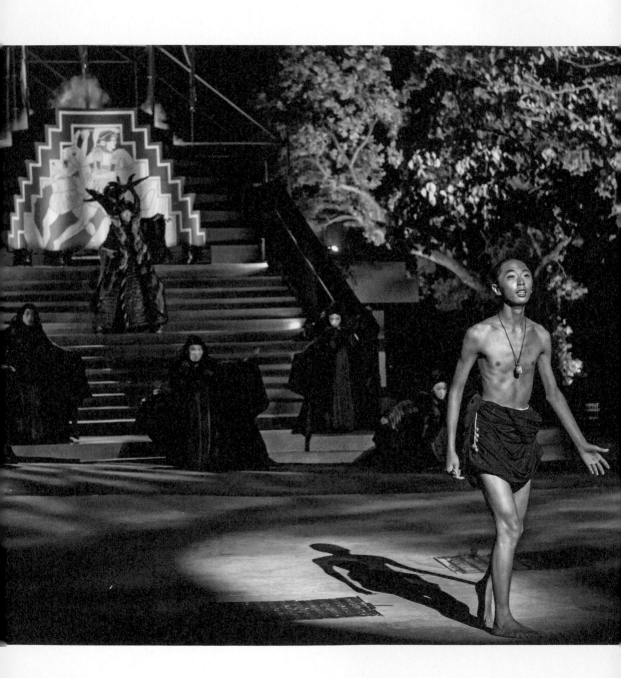

《祭特洛伊》的感染力，讓人離開劇場後還帶出回流在腦海迴響

與製作條件（如為了抹除或強調特定的意識形態），不得不更改劇本的某些內容，這不難理解。我難以苟同的是，台灣常見的改編往往給人便宜行事的感覺，不是嘗試重新詮釋文本，而是逃避詮釋。

無論如何，不論是否新編劇本，如何面對詮釋之必要是我個人對金枝最大的期許。

從歷史遺跡到現代祭壇

《祭特洛伊》的史詩環境劇場美學

于善祿（國立台北藝術大學戲劇學系助理教授）

最近因為一些機緣，而有機會再到皇冠小劇場開會和觀賞演出，尤其在地下一樓的黑盒劇場空間裡，看著表演者賣力且有創意的演出，便會聯想起曾經在這裡看演出的許多時光，其中就包括了金枝演社的《春天的花蕊》（一九九五）。

早期看金枝演社的演出，總有一個印象，就是演出的地點五花八門，空間變化莫測，走出傳統鏡框式舞台，挑戰非制式表演空間與特定場域，幾乎也就成為當時對金枝演社的標記性印象，譬如流動在各地的《台灣女俠白小蘭》（一九九六首演），印象中看過二重疏洪道版、

關渡宮廟埕版、西門町「漢中——峨眉」廣場版；或者《天台之蛙》（一九九八），就看著王榮裕一人身手矯健地在市區大廈天台的建築平台間攀高爬低，甚至是華山酒廠的《古國之神——祭特洛伊》（下文簡稱「華山版」，一九九七）。

九〇年代在台北看小劇場演出，除了觀看各種身體風景的開展、多元議題的探索之外，其實最期待的就是各式異質的表演空間，信手拈來，

1
2

1　曾在各地流動的《台灣女俠白小蘭》
2　在市區大廈天台攀高爬低的《天台之蛙》

像是方興未艾的咖啡劇場、臨界點生活劇場、皇冠小劇場、差事小劇場、甜蜜蜜咖啡店（後由台灣渥克咖啡劇場接手）、地下社會、B-Side、a8防空洞、堯樂茶酒館、河左岸榻榻米劇場等，甚至是廢墟、河濱、公寓，每個空間都那麼地有個性，那麼地像野馬狂奔，創作者與表演者都那麼地想駕馭它們，或有衝突違和，或有激情高潮，即便是逆來順受，也總能冒出火花，激盪出九〇年代許許多多的小劇場代表作品。

焦點回到金枝演社的《祭特洛伊》。記得當年還在鳳山當兵，利用假期回到台北，碰巧看到了「竊佔國土罪逮捕王榮裕」的新聞，雖然王榮裕在林懷民等人協助下交保，但我就想用前往看戲來聲援，整個看戲過程中，心情和脈搏都是亢奮的，印象非常深刻。

一直以來，我都把《祭特洛伊》視為台灣社會之鏡。九〇年代的台灣充滿了解嚴後的社會能量釋放，再加上「世紀末」的狂放氛圍，《破周報》甚至曾將之形容為「諸神退位，群魔亂舞」。在現場觀賞「華山版」時，便能時時強烈地感受到作品內涵所透發出來的騷動不安，藉由特洛伊戰爭的悲壯、英雄陸續成了戰魂，將華山酒廠裝置為戰爭廢墟，

《群蝶》充滿著表演的殘酷暴力能量

斑駁而滄桑，恰恰映襯著世紀末台灣社會的華麗與蒼涼。

在年輕女性敘事者展開故事之後，在戰鼓震聲密佈的催擊之下，除了特洛伊故事一定要有的英雄征戰、亂世兒女的聚短情長、家國的捍衛與崩毀之外，還有濃烈的俗豔勁爆，聲色犬馬，物慾橫流，也有時興流行的直排輪與暴走族，重金屬與電音搖滾幾乎充斥全劇，跳動的哪吒三太子，七爺八爺的舞動步伐，武生（令人懷念的謝月霞女士所飾）要花槍的俐落身段，這些片片斷斷的觀賞印象，就像猛虎出柙，如今憶來，仍是生猛、野辣，俗擱有力，直覺那就是九〇年代台灣社會的脈搏與律動；這種表演的殘酷暴力能量，甚至延續到後來的《群蝶》（一九九九）。

大篇幅的爭戰與搏鬥場面，佐以幽魂游移的惶惑與悵然，輕重急緩之間，也為這個版本擴開了情感與命運的維度，有了原住民的歌詠吟唱，與伊弗吉尼亞（Iphigenia）獻祭前的臨死輓歌，斑駁的牆面上，似乎可見類似特洛伊城富裕生活風格的壁畫，但是這一切都將灰飛湮滅，徒空留餘恨。最經典的是，將阿基里斯與特提斯的母子告別，和一旁戰

雲密布、整軍待發的場景並置在一起；以及將阿基里斯與赫克托的鏖戰，和安度美姬（Andromache）抱兒唱搖籃曲的場景並置在一起；這些場面調度，都可以令人感受到粗中有細的抒情美學，這在後來的「淡水滬尾砲台版」（二〇〇五）及「淡水雲門劇場戶外版」（二〇一五），都被保留使用，藉以突顯戰爭的殘酷無情。

「華山版」既是混雜狂亂的現世浮繪，也是末世崩壞的警世預言，從荒地廢墟長出來的草根力量，浮動著那一個個悵然若失的無重力戰魂，彷如劇中的一句詠嘆：「地獄是現實，戰爭是夢境，存在是遺跡」，這已是世紀末台灣社會現形記的某種註腳了，可一不可再，永遠留在記憶的心板上。

自從《台灣女俠白小蘭》確立了金枝演社「胡撇仔戲」獨特的表演風格與混搭美學以來，演出時，舞台美術的華麗巴洛克風格、穿越古今、拼裝時空，「寧穿錯，不穿破」，就越來越成為觀賞金枝演社俗麗輝彩的視聽享受之一，後續的幾部作品，像是《可愛冤仇人》（二〇〇一）、《玉梅與天來》（二〇〇四），都持續塑造庶民憨厚的人物典型，逐漸形成的

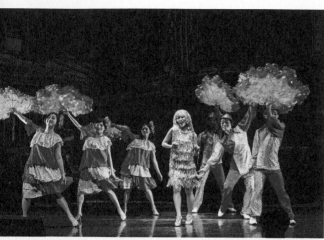

《可愛冤仇人》(上)與《玉梅與天來》(下)
將觸角伸向庶民觀眾圈

前述演員班底的逐漸穩定，其實應該肇因於金枝演社落腳淡水、經營在地有成，新世紀的第一個十年，陸陸續續在淡水的幾個歷史古蹟景點推

演員固定班底，也讓這樣的表演形式逐漸成熟定型，演員放大誇張的口條、肢體、化妝，刻意強調某些語詞，有一種特別刻意的表演節奏，可以應接來自觀眾笑聲反應的悠然自在，徹底拓展了不同於小劇場知識菁英同溫社群的觀眾圈。

出創新作品，譬如《觀音山恩仇記》（二○○一，淡水殼牌倉庫史蹟園區）、《祭特洛伊》（二○○五，淡水滬尾砲台）、《仲夏夜夢》（二○○七，淡水小白宮）、《山海經》（二○○八，淡水滬尾砲台），甚至承辦淡水藝術節，統籌整合淡水在地藝文社團與素人民眾，連續推出大型史詩環境劇場《西仔反傳說》（二○○九、二○一○，淡水滬尾砲台公園）、《五虎崗奇幻之旅》（二○一二）等，這些作品與展演經驗，早已成為金枝演社不可磨滅的成長印記。

在接觸滬尾砲台版的《祭特洛伊》之前，我和許多人都一樣，對淡水的印象，多半只有淡水老街、夕照、紅毛城、長老教會、滬尾偕醫院等，滬尾砲台的幽靜偏遠，的確讓人一新耳目（直覺令人聯想到台南的億載金城），而金枝演社在此搬演《祭特洛伊》，也與華山版大為不同。

同樣是女性敘述者開場，滬尾版則顯得更為悠遠，這也成了這個版本的基調；整體戲劇與表演的節奏變得緩慢了，幽柔含悲的吟唱歌詠變多了，更有利於抒情、寫意，且富含悲憂之感；總的來說，「野」性少了，「雅」味多了，表演的生猛野辣變淡了，圓潤精緻的味道倒是變濃了。開場的另一個景象，就是歌隊歡天喜地，群唱群舞，詠頌所處生活的美麗

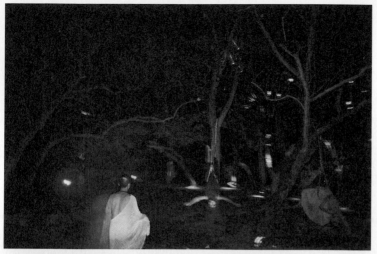

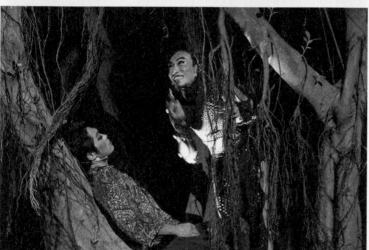

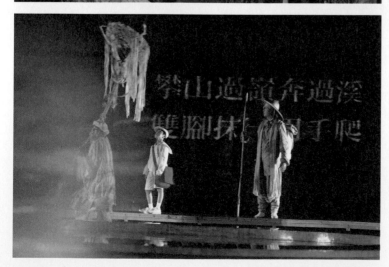

1　2　3

1　在淡水殼牌倉庫史蹟園區演出的《觀音山恩仇記》
2　在淡水小白宮演出的《仲夏夜夢》
3　在淡水滬尾砲台演出的《山海經》

沿著淡水河岸移動演出的《五虎崗奇幻之旅》

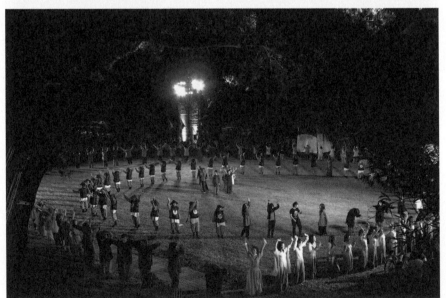

在淡水滬尾砲台公園演出的《西仔反傳說》

家園與生活富足，某種程度似乎也反映了台灣消費社會的景象；只是這樣的家國土地仍避免不了戰火的摧殘，來自戰爭的威脅仍然存在。

砲台雖然是超過百年的歷史古蹟，但是在舞台美術的整體統一性設計裝置之下，變得有點像是在古希臘圓形劇場場景屋前演出，場面比華山版更大，善用砲台本身的建築空間，場面構圖的高低層次有變得更多，尤其角色們的服裝造型，重裝華美，繁複結構，使人聯想到葉錦添或賴宣吾的視覺系設計美學，cosplay風格也很濃郁；倒是征戰沙場的煙硝味，少了許多。

滬尾版的隔年，金枝演社展開了「浮浪貢」系列劇作，至今已經演出了四集，分別為《浮浪貢開花》（二○○六）、《浮浪貢開花Part 2》（二○○七）、《浮浪貢開花Part 3──勿忘影中人》（二○○九）、《浮浪貢開花Part4──幸福大丈夫》（二○一三），愛情、家庭、人情味、幸福感，成為這個系列的主軸，所謂的「歡喜來看戲，幸福帶回去」也成了近年來金枝演社的宣傳標語，每每在看完演出的謝幕，都可以聽到台上演職人員眾口一聲的祝福。

雲門版的《祭特洛伊》（二〇一五）依舊打著「台灣經典史詩環境劇場」的旗幟，以戶外廣場的停車場為主要表演區，運用周邊環境、高處小房、柏油道路，並以一處階梯平台做為獻牲祭台。開場時，所有的演員穿著「半裝」的戲服（儼然得一人飾多角），由高銘謙代表捧香碟，其他

「浮浪貢」系列劇作要觀眾「歡喜來看戲，幸福帶回去」

人合掌，無供果，祭拜四方；戲結束時，則是由王品果燃燒紙錢，像是在超度這些故事中的英雄戰魂與戰火下的無辜亡魂。

這個版本明顯添加了許多儀式感與歌唱的比例，已經快到音樂劇的感覺了，甚至還加重了女性角色的抒情比重，這些改變都讓雲門版《祭特洛伊》變得更綿長，好像特洛伊戰爭是一場停不了的戰爭，又或者說人類的歷史不斷地發生著特洛伊戰爭。還記得劇終的某個畫面，不論是已死的或還在世的，不論是演員或角色，每個人都做出抱嬰兒的無實物動作，那是文化母親的懷抱，那是亂世安身的居所，雖然是那麼的侷促狹小，但至少可以暫時的身心安適。

從歷史的廢墟遺跡到現代祭壇，金枝演社二十多年來以《祭特洛伊》一路航行，披荊斬棘，摸石過河，走過野辣生猛、胡撇仔戲、混搭拼貼、浮浪貢幸福、史詩環境，最後到雅俗共賞，曾經遭控竊佔國土，也曾面臨斷炊停團，終究是浴火鳳凰，再生扶搖。我想《祭特洛伊》不只是鏡照台灣社會的浮世千姿，同樣承載著金枝演社多年來的歡喜憂愁；路還很遠，只有不斷地向前行進。

《祭特洛伊》的跨文化創傷

劉雅詩（國立台灣大學外國語文學系助理教授）

特洛伊，一座位於小亞細亞半島達達尼爾海峽南邊的城市，因著往來海陸貿易而繁榮興盛，也因為一場驚天動地的十年之戰而灰飛煙滅。特洛伊，藉由古希臘詩人的吟唱，在古往今來的文學、史學、與藝術領域裡，從此留下不朽的永恆身影。

金枝演社於一九九七、二〇〇五、及二〇一五年以古希臘特洛伊戰爭為主題分別演出了《古國之神——祭特洛伊》、《祭特洛伊》完整版、以及《祭特洛伊》，這三次的演出雖然都以特洛伊戰爭為演出主題，但三次演出呈現與製作理念卻並不完全相同，彷彿各自獨立，卻又有著共同關切的議題。本文希望藉由討論這三場不同時空中的演出，來

探索這齣戲裡饒富興味的跨文化創傷意涵。

談到特洛伊戰爭，許多人第一時間想到的是美女海倫（Helen of Troy），十六世紀英國劇作家馬羅（Christopher Marlowe）在其名劇《浮士德博士悲劇》（The Tragical History of Doctor Faustus）裡便曾描述海倫的美貌足以讓千艘戰船為她出航，由於海倫與特洛伊王子帕里斯（Paris）的私奔出逃，離開她原本的夫君，也就是斯巴達國王梅涅勞斯（Menelaus），因而促成了希臘城邦團結出兵、齊發戰船攻打特洛伊，最終導致特洛伊城破滅亡的命運。

不過，特洛伊城在被希臘聯軍攻破後，卻弔詭地成為古典及中世紀時期部分歐陸宮廷在歷史及文學上建立國族光榮傳統的來源。這樣的傳統起源於羅馬詩人維吉爾（Publius Vergilius Maro），他為奧古斯都（Augustus）的羅馬帝國寫下建國史詩《伊尼亞斯逃亡記》（The Aeneid），敘述身為特洛伊公主駙馬爺的伊尼亞斯（Aeneas）如何在特洛伊城破之後，肩背老父，手牽幼子，出逃至義大利，最終成為羅馬人的祖先。維吉爾將羅馬民族的起源與特洛伊相連，他在詩中描述伊尼亞斯到冥

府探尋亡父，在冥河旁看見排列成隊準備要投胎轉世的未來偉大人物們，藉此讓伊尼亞斯預見羅馬未來的輝煌成就與其帝國盛世。維吉爾此詩從此奠下特洛伊起源裡的光榮意涵，自此之後，中世紀的歐陸各王朝便出現類似敘事，在英國、法國、以及威尼斯等地都有文學或歷史敘述，將自身的國族起源歷史脈絡與特洛伊相連，為自己王朝的國族起源添加輝煌傳奇的由來。

以中世紀的英國文學傳統為例，在十二世紀蒙茅斯的傑佛瑞（Geoffrey of Monmouth）筆下，英國「不列顛」（Britain）之名的起源就是來自於伊尼亞斯的曾孫布魯特斯（Brutus），他出生於義大利，出生前就有預言家說他日後會害死雙親，被流放海外，但最終會建立起一個強盛的帝國，成為世界強權。在布魯特斯出生時，他的母親便因難產而死，其父則於他十五歲帶他去打獵時，被他不小心一箭射死，布魯特斯因弒父而被祖父母懲罰流放，離開義大利半島後來到希臘，與特洛伊滅亡後被帶回希臘成為奴隸的特洛伊族人們相遇，之後他率領特洛伊族人戰勝希臘國王，為族人們爭取到自由，大夥得以離開希臘，乘船航行

去建立屬於自己新的國家。在旅途中，女神黛安娜（Diana）告訴他要往西航行，尋找在高盧（今日法國）西邊的一座無人島嶼，他與同伴們經過旅途波折後最終來到這座他命定要統治的島嶼，並以自己的名字將此島命名為不列顛。在這個敘述英國王朝起源的故事裡，很清楚地可以看到特洛伊做為一個跨文化符碼後所承載的光榮意涵。

然而，在特洛伊符碼意涵裡輝煌的背後卻不全是光榮。特洛伊城陷，是一個繁榮文明的殞落，也是一個族群的滅絕，隨之而來的是殘酷戰爭廝殺後的無盡哀痛與創傷。光榮與創傷，輝煌與暗黑，不可切割的一體兩面也出現在英國中世紀文學與歷史論述裡：布魯特斯弒父的原罪、特洛伊傳下的王室血脈裡永無止盡的鬥爭與紛擾、不列顛人遭致盎格魯・薩克遜人驅逐、最後被迫離開家園，這些創傷底蘊始終存在於中世紀英國文學詩作與歷史記敘裡。

有趣的是，跨過了千年與千里來到台灣而被展演的特洛伊戰爭故事，在金枝演社的三個版本演出中，也開展出不同層次的創傷意涵：既是在地的、也是普世的，既是戲裡的、也是戲外的跨文化創傷意涵。導

演王榮裕和編劇游蕙芬曾說，當初觸動他們製作這齣戲的緣由，是因為美國學者漢米爾頓在《希臘羅馬神話故事》一書裡描述特洛伊的口吻讓他們想起了台灣：特洛伊城由於物產豐饒而時常遭受戰火的襲擊，正如台灣在歷史上亦曾多次面臨外來勢力入侵，在他們心中，特洛伊城所面臨的危難與台灣過往所面臨的侵略極為相似，引起了創作者內心裡的共鳴，故而此劇的英文名稱是 Troy, Troy...Taiwan，這名稱強烈地將特洛伊與台灣相連，彷彿是在說，經由演繹特洛伊的故事，劇團最終的關切是轉向台灣。而金枝演社在十八年間頻頻回顧特洛伊這個主題，製作出三個版本的戲，也許就是因為特洛伊戰爭裡創傷意涵中所呈現的人性太吸引人，也正如王導在受訪談特洛伊時曾云：「是這部戲在召喚我」。以特洛伊戰爭為主題的這三個版本的演出背後，展現的其實是金枝演社對台灣這塊土地的濃濃關懷。

在金枝演社三個版本的演出中，特洛伊戰爭的內在創傷意涵以各自不同的形式呈現。第一版《古國之神──祭特洛伊》於一九九七年演出時，正發生亞洲金融危機，前一年也因為總統大選而帶來了台海危機，

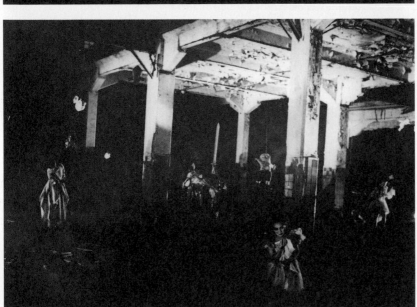

1 《古國之神——祭特洛伊》的演出反映當時社會的混亂不安與焦躁

2 第一版在當時廢棄的華山酒廠裡演出，曾引起軒然大波

是台灣社會在解嚴十年後第一次面臨被攻打的威脅。金枝演社做為所謂的第二代小劇場，在這樣的氛圍裡於當時廢棄的華山酒廠裡演出，製作出五十三分鐘長的演出，以一個流浪戲班的演出開場，特洛伊戰爭的主要情節做主軸，敘說亞格曼儂以女獻祭、阿基里斯之母告知其兩種命運的抉擇、赫克特與安度美姬深情訣別的主要故事，並以說書人串場，於劇中穿插台灣社會的現代與祭儀元素，譬如以高跟鞋象徵情慾橫流、直排輪與摩托車營造緊張氣氛、牽亡陣頭和白幡帶來死亡意象等等。整齣戲反映出當時社會的混亂不安與焦躁，彷彿是末世警語，也意外地碰觸了關於國家與土地的議題。華山酒廠當時儘管廢棄，仍是國有財產，王導在此劇首演後隔天早上被以「竊佔國土」的罪名帶進警局，引起藝文界軒然大波，經由各方人士奔走，當天下午由林懷民打電話給時任省長宋楚瑜，才讓整件事圓滿落幕，劇團得以於第二天晚上在原地續演，也才有了後來的華山藝文特區。

關於土地的議題，在金枝演社的第二版演出裡有了更深層的演繹。二〇〇五年的《祭特洛伊》完整版在劇情架構上比第一版來得更完整，

以史詩《伊里亞德》為本，增添取自希臘悲劇《亞格曼儂》及《特洛伊女人》的片段，在一百分鐘裡呈現出完整的特洛伊故事。在表演方式上，劇團以台灣多元文化底蘊的元素來演出古希臘特洛伊戰爭，全程以台語呈現，搭配歌仔曲調及台灣民謠，演員角色造型取材自布袋戲與電玩人物的靈感，特別的是還增加了一位象徵戰火暴力的「惡靈」角色，由印度演員江譚佳彥（Chongtham Jayanta Meetei）扮演，讓人聯想到原住民信仰裡的惡靈，整體展現了以台灣本土多元文化詮釋西洋經典的高度與企圖。

但是，這齣戲也隱含了台灣這塊土地所承受的創傷，在節目冊中王導稱此劇為「虛擬的古台灣王國神話」，並在序幕和劇末加上了特洛伊國王和小孫子的對話，對話內容則聚焦於台灣這塊土地上所開的菅芒花、祖先、及家園和故鄉的概念。菅芒花擁有強韌生命力，秋冬季節常在山林溪澗間見其整片隨風搖曳，也象徵著這塊土地上的人民，擁有著堅忍的生命力，歷經了許多艱難與滄桑，仍堅持在自己的家園奮鬥，保留先祖們留下來的一方天地，這樣的象徵意象也跟此劇裡所運用的

1
—
2

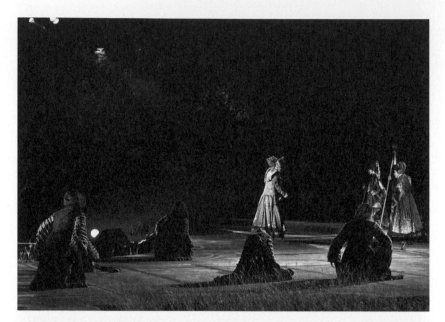

1　二〇〇五年的《祭特洛伊》，以台灣多元文化底蘊的元素來演出古希臘特洛伊戰爭

2　第二版增加了一位象徵戰火暴力的「惡靈」角色

空間手法呈現呼應，王導充分運用淡水滬尾砲台的空間，讓演員出現在古蹟的各個角落，顯現了演員們就是正站在這塊土地上搬演著特洛伊故事的企圖，將特洛伊故事與台灣這座島嶼做了更緊密的結合。

在第三版《祭特洛伊》的演出裡，土地的議題已經不再侷限於台灣這塊土地，而是對於大地的一種崇敬，演出的場地也不再是古蹟，而是專為藝術表演之用的雲門戶外劇場。此戲裡安排了一位巫女與少年，兩人穿插劇中，從〈招魂曲〉起始，終結於〈安魂曲〉，兩人彷彿穿梭於過往與未來之間，在悠悠人世裡看著戰爭起落，巫女從過往預知未來，而少年便是普世裡的人子，也彷彿是未能長大的安度美姬之子。

二〇一五年再現的特洛伊戰爭已經不再拘泥於劇情細節是否交代完整，取而代之的是主題式的呈現。在八十分鐘的演出裡，由〈花嫁〉之歌起始，歌者為特洛伊的公主、也是女先知卡珊卓拉，她所唱出的〈花嫁〉之曲，描述的卻是她將成為死神新娘的悲哀，預知特洛伊城破的她，也預知了自己將被亞格曼儂俘虜、帶回希臘做妾、最終將死於亞格曼儂妻子之手的命運。卡珊卓拉並不是此劇裡唯一的死神新娘，

1
—
2

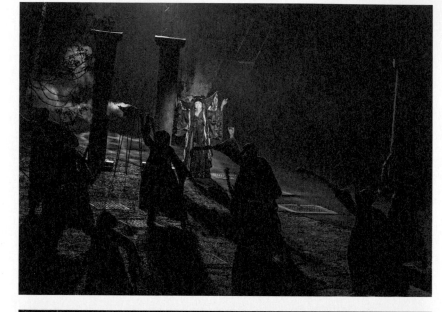

1　第三版《祭特洛伊》的演出，關懷超越台灣，而是對於大地的一種崇敬

2　戰爭與權力，是男人們的遊戲，而所有的苦痛與創傷，由女人們來承擔

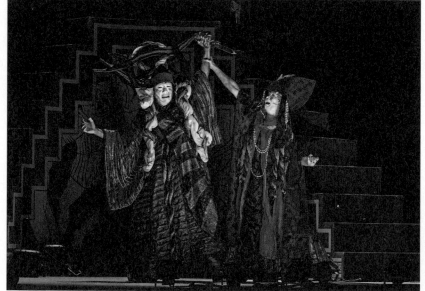

緊接著上場的是將被亞格曼儂獻上祭壇的伊弗吉尼亞，亞格曼儂為了要讓船隊順利出征，假借要將女兒嫁給阿基里斯之名，將其騙來，之後再手刃親女。

整齣戲對於劇情細節並沒有太多交代，而是直截地將最衝突的部分濃縮精煉後以戲劇手法呈現，因此在前兩版中關於亞格曼儂做為父親及大軍統帥兩種責任之間的掙扎，在這個版本中被刪去了；同時關於阿基里斯為何與亞格曼儂出現糾紛與爭執、以及阿基里斯在其兩種命運之間的掙扎，這個版本並沒有著墨太多。在整齣戲裡，男人們在戰爭裡所呈現的兇殘暴力與死亡以〈修羅殤〉之曲這個主題展開，但男人們的掙扎與猶疑卻消失了，他們成了殘暴的推手與戰爭機器，唯一留有內心空間的男人是特洛伊的主帥赫克特，因為他是安度美姬的丈夫，戲裡強調了兩人的堅貞愛情，甚至在赫克特被阿基里斯殺死之後，還安排了一場讓赫克特與安度美姬兩人猶如夢裡相會的場景。戲的最後重點在城破之後，焦點置於安度美姬失去手中愛子的悲痛與絕望，呈現出女性在此劇中的悲傷。戰爭與權力，是男人們的遊戲，而所有的

苦痛與創傷，是由女人們來承擔。

綜觀這三版的演出，可以看出金枝演社這一路的成長。第一版的《祭特洛伊》結束於卑南歌謠聲中從演員們手上被拉起至半空中懸吊的殘缺娃娃，在打著金黃色燈光的廢棄酒廠空間裡，被懸吊著的娃娃彷彿是種無聲的控訴。第二版的《祭特洛伊》試著在台灣土地上的古蹟裡給予人世一個圓滿的想望，在劇末描繪眾特洛伊人於天堂相會，眾人永不再分離之處即是家園，彷彿試著以戲劇的手法來補償城破的憾恨。第三版的演出則於安度美姬手中之子被搶走丟下城牆、但安度美姬仍維持環抱幼子之姿時，由巫女出現於其身旁唱起安魂曲，曲調悠揚而舒緩，並將安度美姬所唱搖籃曲中的歌詞「搖啊搖」結合至安魂曲的歌詞中，最後由少年端著火盆出現，燒起金紙，彷彿是藉著祭儀的形式，在浩瀚的時空宇宙中給予人心最終的撫慰。

從這三版不同的結尾，也可看出劇團從年輕到如今圓熟的成長歷程，從最初的體制衝撞到現今的包容寬慰，《祭特洛伊》這齣戲陪著金枝演社一路成長，在台灣的劇團發展史上寫下屬於自己獨特的一章。

第二幕

一部戲，三代人

古國的召喚

女神啊，請你歌詠珮琉斯之子，阿基里斯的憤怒。

——荷馬《伊里亞德》

二〇一五年十月，雲門戶外劇場。點燃的艾草清煙自鐵盆中冉冉升起，伴隨秋颱接近而產生的水氣，以及淡水的霧靄，形成一道可見可聞的結界。八點鐘整點，鐘聲敲響，臉上帶妝的演員，有的半著服飾，有的只穿黑色工作服，以金枝演社資深演員高銘謙為首，捧著沉香，帶領眾人，朝著東南西北四個方位，虔敬頂禮，「一拜、二拜、三拜。」四個方位，十二回合的禮拜，當第十二回結束時，原本飄著的細雨停了，接著微風吹起，好似真有四方神靈，應邀來到現場。

這是《祭特洛伊》二〇一五年在雲門戶外劇場演出的情景。自一九九七年華山廢墟首演以來，經過三度改版重演的劇碼，從原始的版本，一步一步跟著金枝演社一同成長演變為如今的樣貌。中間交織的，是二十年來，台灣這塊土地發生的大小歷史局勢，是人與人之間深刻的情感與傳承，更是藝術家們與土地、與人之間的連結、叩問。

一九九三年，金枝演社成立，創辦人王榮裕因為自己的成長背景與藝術養成，以及在優劇場接受劉若瑀帶領的「溯計畫」啟蒙，在他的作品中，除了屬於台灣本土的符號與元素，更強烈地還有他做為藝術創作者的個性：不甘受固定框架拘束，且樂於衝撞與挑戰。翻開他的創作履歷，從一輛三噸半的卡車，到酒廠廢墟、古蹟砲台、高樓天台……，每部作品的背後，都是對於藝術與空間對話的嘗試和開拓。在王榮裕的理念中，戲劇，可以發生在任何一個角落。

一九九七年的《古國之神——祭特洛伊》（以下簡稱《古國之神》），形式上繼承了前一年發表的《胡撇仔戲——台灣女俠白小蘭》（以下簡稱《白小蘭》）。後者以一輛三噸半的卡車為舞台，在各種場地均可靈活搬演；

而前者同樣走出制式的室內劇場，挑戰異質空間的可能性與極限。《白小蘭》舞台依靠更多的是三噸半卡車，只要車能到，舞台便能搭，戲便能演。但《古國之神》則不然，演出空間的每個角落，都得經過縝密的計算與規劃。這種利用既有建築、空間做為舞台的概念，一部分來自二哥擔任雲門舞集《流浪者之歌》客席表演者，一九九五年隨舞團到德國漢堡藝術節，在前身是廢棄工廠的劇場演出之刺激：廢棄的工業感，與藝術的精緻，這樣衝突的兩個世界竟然可以和諧地融合在一起。另一部分，則是深植於他血液中的「衝撞」性格：對規範的衝撞、對空間的衝撞。而這都歸因於他對戲劇的觀點：就像野台歌仔戲無處不能演。深信可以在台灣拓出這樣可能性的二哥，帶著劇組人馬，開始了藝術拓荒之旅。

誰也無法意料到，這場拓荒竟持續超過二十年之久。

最一開始，二哥鎖定了位於金瓜石的「禮樂煉銅廠」。地處濱海公路上的廠區，緊鄰現被稱為「十三層遺址」的水湳洞選煉廠，所在海域是著名的水湳洞陰陽海，因海灣地形的關係，礦物難以散去，使得海

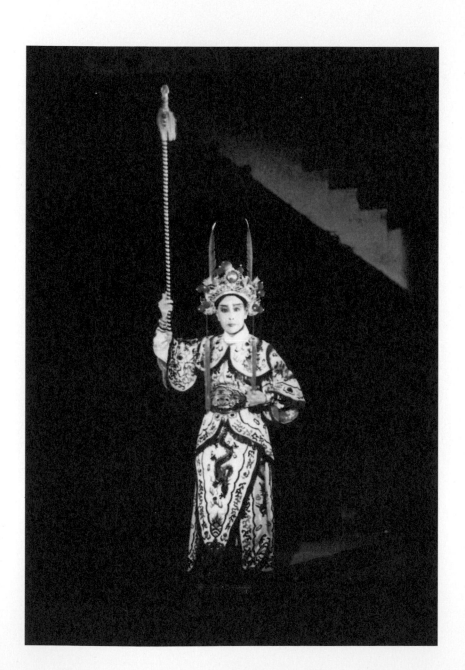

一段藝術拓荒之旅，任誰都無法預料，持續超過二十年之久

水變色，一深一淺宛如陰陽。煉銅廠的陳舊氛圍與金瓜石野地的蒼涼感，在在吸引著二哥的眼睛。

我是藝術家嘛，藝術家做事就是一腔熱血，夢想遠大。我那時候看到禮樂煉銅廠，就覺得，哇，好棒的場地，我一定要在這裡做我的戲。你說觀眾要哪裡來？那四周是很荒涼，我也沒管那麼多，頂多叫車把觀眾送過來，反正我就是要在這裡演。結果去了之後，對方才說不再外借。

一九九七年一月，劇團與禮樂煉銅廠的交涉鎩羽而歸。對方因過去出借團隊拍攝，卻發現團隊在場地內進行爆破動作的慘痛經驗，堅持拒絕申請。二哥只好繼續逐一尋訪各個可能的演出場地。最終，經歷多次場勘及碰壁的創作團隊，在彭雅玲導演的推薦下，知道當時有個里長租了華山酒廠前方空地做停車場，後面廢棄的舊工廠應該適合。抱著姑且一試的心情，當一行人抵達現場後，見到八德路與忠孝東路上繁華熱鬧的車流與酒廠的荒煙蔓草，形成一種反差極大的荒謬感。廢墟裡的時間與空間一切靜止，似乎與外在沒有任何交集。如此巨大的張力，讓二哥當

下便認定這裡就是他要尋找的演出場地。在與里長洽談並順利承租了原為米酒作業場的空間後，二哥帶領劇組人馬進駐一片荒蕪的酒廠。

二十多年後的現在，已和無數非劇場空間打過交道的二哥，對於這樣的演出方式，有著自己一路走來的體悟：

其實每一個場地都有它的個性跟脾氣，它自己會決定自己的樣子要怎麼展現。我們只是去看，去感覺，然後思考該怎麼讓戲發生在這個空間裡面。做這種環境劇場很有趣，不是我們人在挑場地。是這部戲，它自己有自己的想法跟意志。它透過我們的眼睛去看，然後決定要在哪裡搬演。

當思考藝術之於人，之於空間到底是怎麼一回事，二哥這樣的體悟，應是一種藝術家對於創作、世界的謙卑。藝術本身的偉大並不在於創作者口頭的宣稱，而在於必須先對我們從事的一切心懷敬重，它的價值才會為其他人所看見。或許是多次處於這種「蠻荒野地」的經驗，與金枝長期合作的創作團隊，對於創作都有著一種純粹、虔敬的心理。

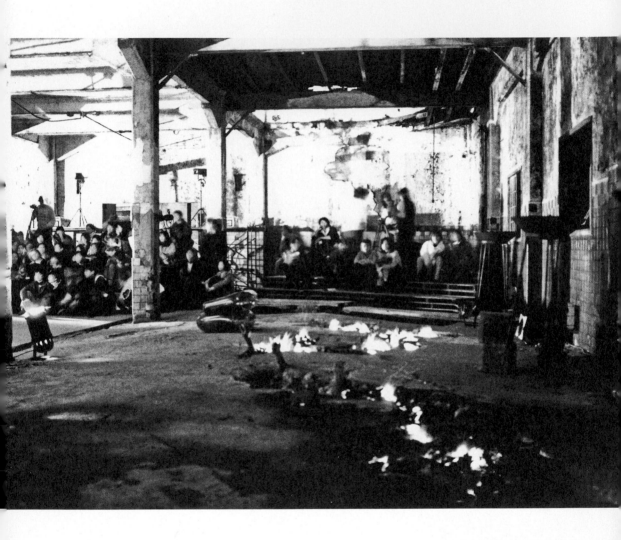

廢墟裡的時間與空間一切靜止，場地自身充滿巨大的張力

也因此，每當回憶以前的創作過程，他們總有說不完的故事可以分享。

人家都說好事多磨，好事多磨。其實要完成一件事情，本來就不容易。

書畫藝術家張鶴金，或者舞台設計張忘，不同領域有著不同名字的資深藝術創作者，最開始與二哥在優劇場結識，直到今天，張忘仍與金枝演社保持密切的關係。而在《祭特洛伊》的創作團隊中，他更橫跨三版，二十多年來與二哥一同見證作品的變化、發展。「我覺得我和榮裕應該算是比較互補的吧。」細細回憶與二哥合作以來的種種，張忘這樣總結。「雖然我們都學太極啦，不過他（二哥）有時會比較急，像我就是，你有什麼，我就用什麼。」而當比較這部作品長達五分之一世紀的變化，張忘對於上個世紀末，以有限資源完成的第一版，言談中仍是滿滿的得意⋯

回過頭來看二十多年前的這部戲，我還是覺得它很多概念是我很喜歡

的。即使後續又做了兩個版本，但九七年的這一版有它不可替代的地位……那個時候真的很像在拓荒。尤其一九九七年那個場地，本來就是很具戲劇性的，在都市裡頭，有一個這樣的廢墟，別的不說，光是這點就很有一種啟示意味。

做為一個創作者，在身處動盪與轉變的年代，面對這樣充滿衝突的場地，心中的激動是可以預期的。但這些畢竟是後話，談起過去雖然可以雲淡風輕，但回到一九九七年那個當下，如何打造出合適的舞台，的確不是一件可輕忽的工程。而這又與創作初期，二哥與蕙芬對於《古國之神》的作品底蘊該如何設計息息相關。「一開始在排練的時候，二哥常常會想到要加入一些新的元素，後來看一看又覺得應該刪掉。就這樣刪刪改改了好多次。」擔任製作人兼編劇的蕙芬，回憶當時與二哥一起工作，劇本先由周曼農完成初稿，但二哥覺得還不是他想要的樣子，於是又把她找去接手，由二哥口述概念，蕙芬書寫增刪文本，只是反覆修改仍遲遲無法定調。對於任何創作而言，沒有辦法確定核心概念，創作上便猶如隔靴搔癢，直到張忘自希臘遊歷歸來。

在希臘遊歷的經驗，使張忘得以親眼見到古代遺跡的宏偉，那些劇場、神廟，無一不顯示著文明的盛衰。英雄美人都將遲暮逝去，但這些建築則留了下來，讓人類得以從考古中，找到這些文明的印記。「考古」與「遺跡」，正是張忘為作品定下的基調。即便在創作《古國之神》時，因經費有限，沒辦法有太多華麗的布景道具，但做為一個善於使用空間的創作者，他知道，比起華麗的布景，更重要的是將場地特色最大化，並且與作品內涵互相呼應。

我常說這種事，有很多種搞法。你給我一百萬，有一百萬的玩法；剛成立的團體沒有多少經費，但也可以把它做得很精緻。我那時候其實算是通包。我想了想，重點還是要好好利用酒廠那種廢墟感。剛好那時討論之後，整體作品的風格很有「考古」的感覺。一個劇團，在一個古國遺跡搬演古國的故事。你要說是發掘也好，但我就是從中聯想到很多古城遺跡，像是龐貝城。那我要做的就是如何在這個場地上塑造出那種感覺。

發揮自己獨特的美學創意，張忘將石膏塗在演員的局部肢體上，等到

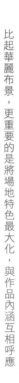

比起華麗布景，更重要的是將場地特色最大化，與作品內涵互相呼應

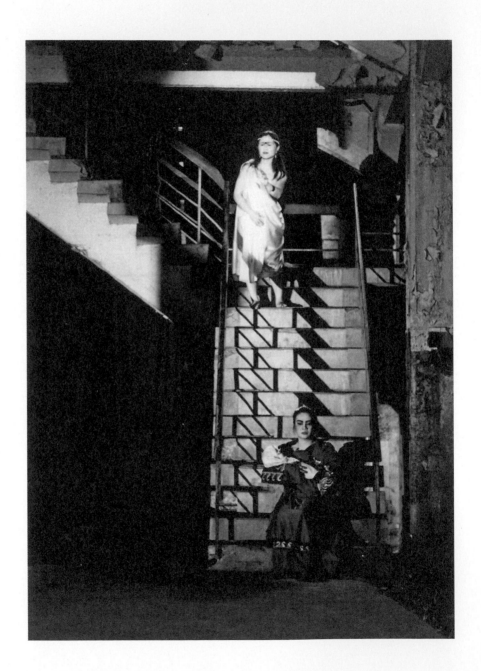

乾了之後再將其取下。之後，再將這些肢體的拓印，四散在演出的空間。整個酒廠廢墟，彷彿化成一座剛剛考古出土的古城遺址。

那個版本（一九九七年版本），我覺得還是三個版本裡面最有趣的。因為它的拼貼是最明顯的，什麼都玩，什麼都可以放進去，像是台灣陣頭會有的大仙尪仔，甚至摩托車直接騎進演出空間，還有二哥的媽媽也有演，演一個說書人，那就給了這部戲一種戲班的氣氛。

同時，配合只打局部強調焦點的燈光設計，華山酒廠宛如一座被歷史洪流所淹沒的古文明城市。燈光，直接決定了一部戲呈現給觀眾的畫面，明與暗，冷與暖，哪一場戲得打怎樣的色調，哪一個人物必須聚焦，優秀的燈光設計依照著劇情的走向，用燈光勾勒出一幅一幅的圖象。而在廢墟演出，既要照顧到演員，又要兼顧空間本身的個性以及舞台設計的裝置，更是艱困。一九九七年，一手操辦《古國之神》燈光，在華山廢墟創造出一場光影藝術饗宴的，是被國際盛讚為「燈光界的繪畫大師」、雲門舞集前駐團燈光設計的「桃叔」——張贊桃。

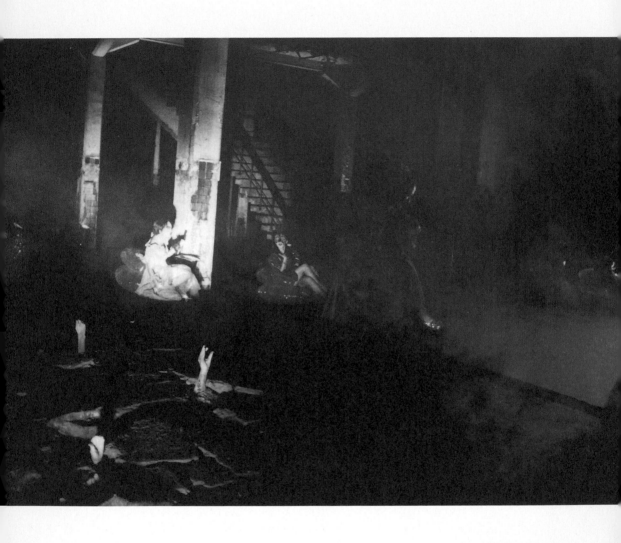

肢體的拓印四散在演出空間，酒廠廢墟彷彿化成一座剛出土的古城遺址

局部強調焦點的燈光設計，依照著劇情走向，勾勒出一幅一幅的圖象

時至今日，桃叔已然回到充滿光的國度。而當年桃叔的助理車克謙，至今仍在劇場界持續照亮一場又一場的表演。那時他還是一個甫退伍，準備出國深造的年輕設計，因從學生時代就常往雲門跑的關係，結識了在雲門擔任燈光設計的桃叔與擔任客席表演者的二哥。當桃叔接下《古國之神》燈光設計時，便邀請車克謙擔任助理，一同打點燈光。如今的車克謙早已是業界大腕，回想二十多年前的製作，仍然有著深刻的懷念。而我們也多少可以從他的回憶以及劇照當中，勾勒出當年的桃叔，究竟如何在限制重重的環境下，打出異境一般的燈光：

那個時候我是跟著阿桃一起做這個案子。阿桃是設計，我是他的助理。我記得我準備要出國吧，想說就出國前接一下這個案子。決定要接的時候也沒有多想什麼，環境劇場？就是在黑盒子外面演戲嘛。結果到了華山酒廠，那個場地的狀況真的是⋯⋯只能說非常的原始。

場地條件的不利，連帶造成技術層面的難關。「那個時候的道具器材

根本沒有一個正規的動線可以搬進去，都是我們用人力，幾個在牆外面，幾個在牆上，幾個在牆裡，這樣一個一個翻牆搬進去的。」在黑盒子劇場工作的經驗，與這種另類場地的工作經驗，完全是兩個世界。

同時，場地條件的限制，也常讓設計群必須不斷更改設計方向。桃叔當年為《古國之神》繪製的燈光設計圖，原始構想是使用百來顆燈具來打造畫面，但最後受限場地結構，不得不將數量減為四十顆。空間上的限制解決了，演出畫面的呈現，卻勢必有所影響。在相差超過兩倍的情況下，必須推翻原本的思考，重新訂定計畫。為此，桃叔決定不像一般劇場那樣打出大片的光線與顏色，而選擇聚焦重點區域，再讓這些燈光渲染到其餘空間的做法。

當初做的時候，阿桃用很大的陰影或者光影的做法，而不是像一般野台就是打大亮。那時候光都是很局部的，是阿桃去渲染一些牆面，讓人站在前面，然後一點側燈去帶他。它不像傳統戲或是現代戲那般需要讓大家看到，因為看到太多細節就沒那個美感了。那齣戲的風格本來就是很壓抑、很局部性的。

桃叔為整部作品設計了色調較暗且冷的燈光，加上並不是以照亮整個表演空間為考量，燈光僅聚焦在重點上，例如主要角色，或舞台的某一角落。如此一來，大片的陰影交錯在整個廢墟以及演員身上，整體氛圍更顯現出被時間所遺忘的荒蕪感。

在非制式的空間裡演出，不只編導與設計需要絞盡腦汁。做為第一線接觸觀眾的演員，需要克服的挑戰也是所在多有。「那個場地，你現在去看，絕對沒有辦法想像我們是怎麼在那邊度過那麼長的排練期的。」如今已是EX-亞洲劇團行政總監，於苗栗深耕逾十年的林浿安，在成立劇團之前，是金枝極為資深的元老團員。即使經歷過《白小蘭》的歷練，面對廢墟裡那些碎石、廢建材，甚至磚瓦殘片，加上金枝對於演員肢體動作的強調，難度仍超過浿安的想像。而這部二十多年前的作品，其排練過程的艱辛，更是遠遠超過如今多在室內排練場的演員所能體會。「你說跑跳滾翻，這些當然我們都做過，而且常做。不過你想想，在那種滿地碎石子的地上，要這樣一滾，其實真的是滿瘋狂的一件事。」浿安回憶著當年排練的種種。「更瘋狂的是，導演還是

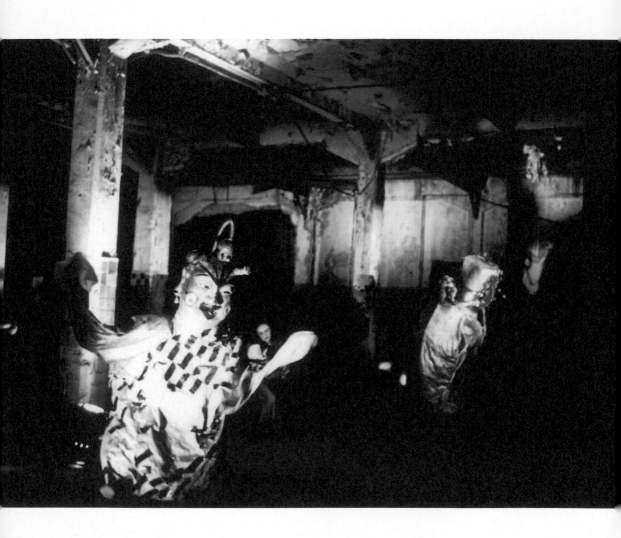

大片陰影交錯在廢墟與演員身上，更顯現出被時間所遺忘的荒蕪感

二哥。他就是永遠都有新的點子，永遠都在嘗試新的可能。他有一次就決定說，我有一場戲要讓機車騎進來。然後在演出過程中，機車就真的騎進來了。」

如車克謙回憶與二哥共事的總結：

一般人或許很難想像劇場內工作的狀態。在劇場內，有各種突發的、需要立即被解決的問題。而當演出的地點是在一個非專業的場地空間時，這些突發的狀況，也往往不是事前推演所能預測的。例如受濕度影響的光線差異、當天的天候會不會有臨時陣雨、街燈的照射，甚至鄰近居民的生活……，形形色色都可能影響演出的狀況與品質。但一

其實金枝的模式，我覺得就是要隨時保持彈性，你不能一開始把東西做死了。導演會站在很多角度去想事情；有時站在演員立場想，有時站在觀眾立場想。然後今天做的這套方式，明天可能就改了……最痛苦的是全新的戲，他還想像不到所有東西的時候，我們會很痛苦，真的是很辛苦。但是就一定得要跟他磨合。因為，反正我跟他真的已經

80

認識很久了，他在雲門開始當和尚的時候我們就認識了。

橫擺在眼前的種種難關與考驗，各式各樣，每天不斷更新。當年的蕙芬，還只是個初出茅廬的劇場行政，就要擔負如此「硬斗」的環境劇場製作，沒有前例或經驗可援引的她，如今想起還是對工作團隊帶著幾分不可思議。

現在的環境當然不太可能，但當時大家根本沒想那麼多，就是埋頭苦幹，見招拆招。這個場地要什麼沒什麼，只有垃圾最多，我們進去排練的第一天，就清出幾十大包垃圾，才整理出勉強可用的空間。那時我每天就在外面滿街跑，到處張羅導演隨時想到需要的道具，以及大家在這裡排練的基本需求和物資。有次跑了一整天回來，還沒喘口氣，攝影師跑來跟我說燈光照明不夠，我一看辛苦搬回來的發電機原封不動擺在那，大家瘋狂排戲，沒人有時間幫忙。我用盡全力還是拉不動，當下理智突然斷線崩潰，衝到外頭蹲下就哭起來。攝影師後來出現默默站在我身旁，我把眼淚擦乾，回去一看，攝影師已經把發電機打開了。

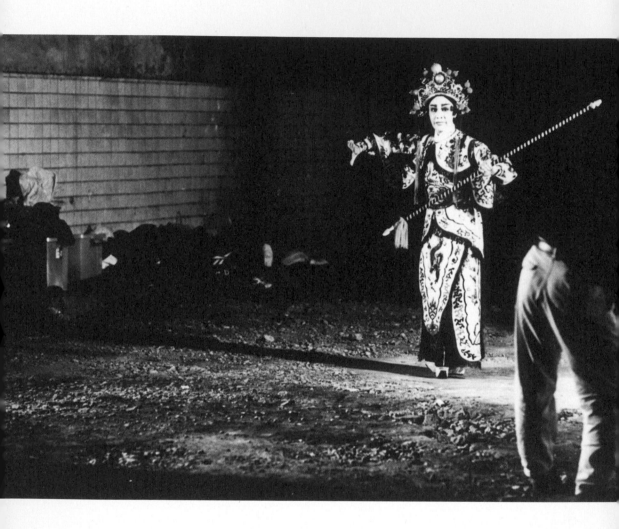

在非專業的場地空間，許多突發狀況都可能影響演出的狀況與品質

而任何一個藝術工作者，對於自己的作品總沒有滿足的時刻，似乎在他們眼裡，總有那麼毫釐之差可以再改進，就像二哥常形容的，八十五分跟八十六分的差別。如果可做到八十六分，那就絕對不能只滿足八十五分的成果。或許也因為這樣斤斤計較於每一個畫面，每一句台詞的精準到位，演出前的二哥常被失眠所困擾。

由於抱持「與場地在一起」的想法，二哥領著一眾演員進駐酒廠長達兩個月，日夜排練不輟，要和空間融為一體，二哥本人甚至住在酒廠裡，但他總覺得彷彿還是隔著一層薄紗，並為此陷入巨大的焦慮。

我也忘了哪一天，我就是晚上睡不著，一直在想戲的東西。然後我乾脆就在那邊開始挖著地上的碎石，我們進去那個地方的時候，地上都是一些碎石嘛。我就這樣清，然後突然間，我就發現，原來這些碎石的下面，有這樣一塊平整的磨石地。我那時就很激動，覺得經過這麼長的一段時間，這個場地終於願意對我、對我們露出它的真正面貌。我伸手觸摸磨石地面，整棟建築物開始對我說話。

次日，二哥領著全體演員，一區一區地將地面碎石清開，重新還原舊廠原貌。或許也是戲神對金枝人的回應，《古國之神》與古老的靈魂終於結合在一起了。

一九九七年十二月四日，前來觀賞的觀眾，在前台人員的引導下，走進了外表已然廢棄的酒廠。《古國之神——祭特洛伊》正式上演。

故事的開頭，一個流浪戲班來到廢墟演出一場關於早已消逝的國度——特洛伊的故事，卻在演出的舞台上，召喚出徘徊不去的遠古幽魂。他們生前曾是希臘史詩中無比光榮的國王、戰士、王子，肉身腐朽多時，強烈的執念卻不肯散去，在不屬天地的角落潛伏，與這座廢墟共存同在，敘述他們在念想中，不斷重複的片段記憶：手刃親女、摯友慘亡、夫妻訣別……。他們生前爭鬥不休，死後仍舊彼此吞噬，為觀眾搬演血腥的殺戮與死亡祭典。而從這些斷壁殘垣，以及過往的片段記憶當中，一個已然遠去的年代，好似從無盡荒野，悄然展現在所有人的眼前。

那是一個屬於諸神與英雄的時代。眾神在人間自由行走，與凡人常有

84

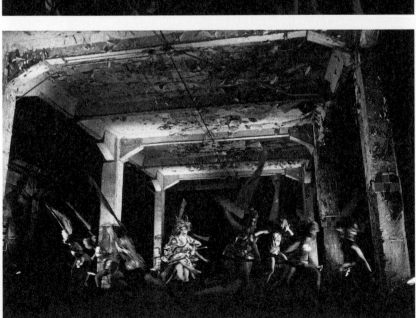

1
―
2

1　一九九七年十二月四日，《古國之神――祭特洛伊》在廢棄酒廠正式上演

2　一個已然遠去的年代，好似從斷壁殘垣，悄然展現在所有人的眼前

往來。而在人與神的結合下，誕生了無數超凡英勇之人，他們的名字令希臘神話不再只是眾神的故事，還有更多屬於英雄與命運，英雄與諸神的篇章。而在諸多英雄事蹟之中，將神與人的故事推向高峰的，正是《伊里亞德》中描述長達十年的「特洛伊戰爭」史詩。

詩人的故事起始於阿基里斯之怒，在圍城戰的第九年，這位希臘第一戰將、半人半神之子，因故與聯軍統帥亞格曼儂發生爭執，一怒罷戰。而特洛伊人在必死的陰影下，跟隨守城者──赫克托王子奮力拚搏，企圖扭轉命運，將希臘人趕回命運送來的黑船。故事終結於赫克托被阿基里斯戰殺，老王夜入敵營贖回愛子屍體，全城人為赫克托哀慟送行。「這就是『馴馬者』赫克托的葬禮。」詩人以這句話結束了長達一萬五千六百九十三行的詩篇。

但這並不是《古國之神》的結局。

三千年前的特洛伊戰爭已然遠去，英雄或許已然在時間的洪流中倒下，然則屬於戰爭與人類、尊嚴與抗爭的歷史卻從未走遠。荷馬史詩講述

關於戰爭、暴力與死亡的主題，正是整個人類文明，不斷輪迴往復的縮影。在《伊里亞德》裡，受神祝福，最終卻因人的貪婪野心及愚昧，遭致野蠻暴行、木馬屠城所毀滅的海洋之城特洛伊，更是無數藝術作家們所嘆息的悲劇故事。

在二哥眼中，那座位處小亞細亞海峽交口，因貿易興盛和高度文明，導致強者覬覦的海角孤城，讓他看見台灣相似的命運。如今看來，《古國之神》就像一部屬於台灣的寓言故事，用著各種意象的拼貼：傳統歌仔戲曲、民間大仙尪仔，與西方現代劇場的概念，結合斑駁的廢棄酒廠，營造出彷彿被時間遺忘的古國幽跡。從中凸顯的，不只是創作者對藝術美學的開拓，還有對於國族社會的尖銳提問。

戲的結尾，由浿安飾演的安度美姬帶領，無數的嬰孩強褓自女人們的懷中緩緩升起，斷離的殘軀，高懸半空中，伴隨原住民歌手紀曉君清澈唱出的卑南古調〈搖籃曲〉，迴盪在整個空間，久久不散。這幕戰爭與文明輓歌的意象畫面，深留在許多人的心中。

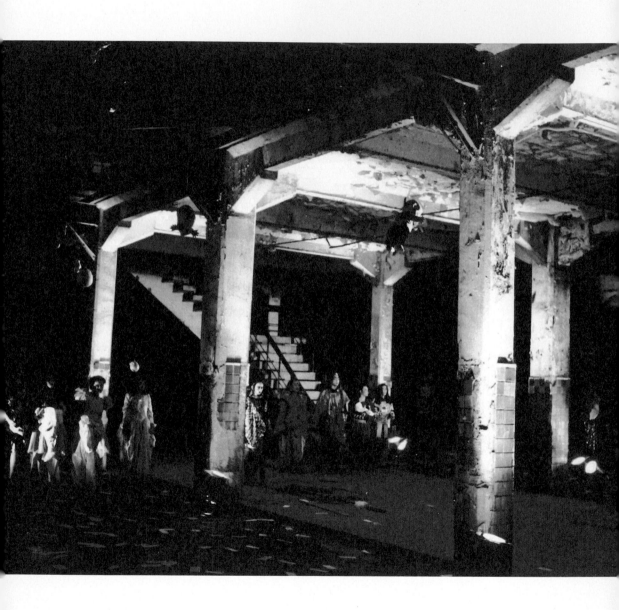

戰爭與文明輓歌的意象畫面，深留在許多人的心中

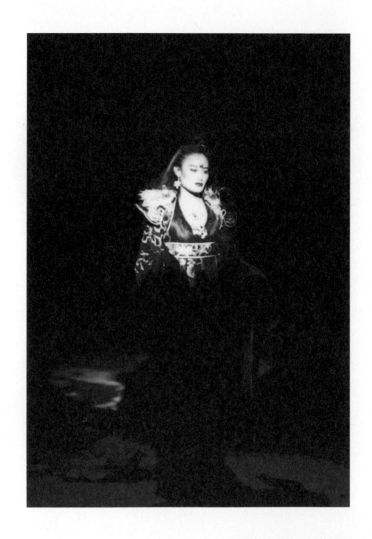

原住民歌手紀曉君清澈唱出的卑南古調〈搖籃曲〉，迴盪在整個空間

首演造成了空前轟動，隔日各家媒體紛紛刊出廢酒廠的成功演出。清早還在「校長兼撞鐘」，睡在酒廠看守器材道具的二哥，在睡夢中被叫醒。

我睜開眼睛就看到那個公賣局的代表跟幾個警察。他們說：「王先生，你現在是現行犯，要請你跟我們回警察局一趟。」我嚇一跳，說我在這裡演戲，連根釘子都沒有釘，哪有犯什麼法？對方就說我這是「竊占國土罪」，也還好我們沒有釘什麼釘子，不然就變成「侵占國土罪」了。我在被帶去警察局的路上，問說能不能打電話給我太太（蕙芬），那時也沒有手機，就用路邊的公共電話，她一接起來我就說，我被警察抓了，要被帶去警局。

麻煩找上了二哥。

回到演出前一周，一如命運無情地對特洛伊人開了玩笑一樣，天大的

一個公賣局的代表過來找我們說，這個場地不能使用。當然我就覺得很奇怪，不是已經和里長租借了嗎？對方就說其實里長根本沒有權限

廢酒廠劇場感
觀眾喜歡極了
首演忐忑順利

【記者紀慧玲／報導】徘徊於被逐命運的金枝演社劇作「古國之神─祭特洛伊」，昨在中央、省級民意代表「坐鎮」關切之下，於華山特區廢棄酒房順利完成首演。

金枝演社團長王榮裕表示，今起四天演出照計畫進行，但也不排除隨時被趕的可能。藝文界「華山藝術特區策進會」已取代金枝演出，成為對外發言對口單位，策進會代表廖皇源昨晚於演出後表示，「蔡」劇不是單獨事件，它反映的是藝文界爭取華山地區再利用的可能性，希望更多人能共同向政府爭取。

由於公賣局堅持北市忠孝東路、八德路口的舊酒廠廠房，不能做為演出地，這兩天，公賣局與金枝演社之間協調破裂，並指出演行演出，將派警察驅離，使演出將被否首演改演未定之數。而在省議員周慧瑛相陪著下，立法委員范巽綠也派助理到場關切，至事先調管區「照會」過。所以非我演出順利。

顧及公共安全，原先掛在天花板上的燈光全數未開，二百五十盞借自雲門舞集的燈具只使用四十盞，但張贊桃的燈光設計依舊讓全劇氛圍特殊而細緻。張贊桃金設計的裝置也相當吸引觀眾，但許多細節觀眾可能注意不到，張贊金說因為不敢裝台延宮下南天，觀眾群中也有外國面孔，他們說，雖然窗檯的演出燈具覺得有意思，讓他們聯想起在美國攝影界下，工廠都可能被做為演出場地。王榮裕說，首演順利結束已讓作品有了紀錄，至於交涉權權，交給策進會出面，他退居二線。

行家說太棒了

●置身於破敗的廠房，許多觀眾對場地的第一印象都是「太棒了、太『小劇場』了」。王墨林、李永都認為，有這個場地，「作品就成功了一半」。藝術學院教授鍾明德也說，這次演出經驗讓我們更加嚴肅思考到：台灣需要什麼劇場？台灣劇場的未來在哪裡？

◀「古國之神─祭特洛伊」時晚順利首演，臺灣展現充滿前衛的感覺，吸引一百五十多位觀眾。
記者 游輝弘／攝影

戲外戲出演 演公廠酒「伊洛特祭」

王榮裕做了八小時現行犯
立委議員及多位藝文人士聲援 化解僵局

▲（起右）麟墨王者作工衛藝有的援聲士人，未始協的出演內物驅建嚴酒廠北台在禁被明設會者記於撮日昨社演校金。
（攝影 思部）

林，（起右）麟墨王者作工衛藝有的援聲士人，未始協的出演內物驅建嚴酒廠北台在禁被明設會者記於撮日昨社演校金。
授影唐明緯、員議邱慧瑛、委立良應宋及以裕榮王、金麟德、陳永李、民懷

出借這塊土地，這個酒廠的所有權屬於公賣局，里長只管前面那一塊空地而已。

回憶當時完全發生在意想之外的困境，演出在即，二哥一方面行文給公賣局，希望爭取一些緩衝時間，一方面暗自想著，如果公賣局回文，算上公文往來的時間，劇組正好也結束演出，一切可以順利落幕。但事件就是這麼樣發生了，誰也沒想到，這個事件會在華山掀起一場大波瀾。當時，這一群人，仍努力準備著演出，完全不知道周圍出了什麼事，會導致什麼樣的後果。

就這樣，一通電話之後，二哥被帶入警局。但坐下沒多久，時任台北市議員的藍美津打電話來了，當時的副局長還走進問訊室，要員警好好對待二哥，說他是藝術家，別失了禮數。緊接著時任立委王拓的國會助理陳文彬、朱惠良辦公室主任、甚至時任國藝會獎助處長陳錦誠都跑來了。從上午八點進警局，到下午四點步出警局門口，二哥眼前的畫面是各路議員、媒體、藝文界人士齊聚，連雲門舞集創辦人林懷

民都在現場等著接他出來。「我還記得到後來，那個員警就說，喔，你的背景很硬喔。」

員警口中「很硬的背景」是怎麼來的？其實當時早已有湯皇珍、黃中宇等藝術家在努力爭取華山酒廠改為藝文特區，蕙芬第一時間就聯絡了黃中宇，後者也立刻去搬救兵，齊力聲援。於是，在捉放王榮裕之間，也促成了華山成為全國第一座閒置空間再利用的典範，形塑了現今華山文創園區的面貌。

事後問起二哥這段經驗，他只是一如往常地說道：「我就只是想把一齣戲做好而已，哪想到之後發生這麼多事。」

華山文創園區，是眾志成城的結果，金枝只是其中的一角。對二哥來說，華山是母親第一次演出他的作品，兩人真正以戲劇親密相連的起點，母子還在華山門口拍了張很棒的合照。當母親過世時，二哥選擇華山做為她告別式的地點。

謝月霞、王榮裕母子合影，這是兩人真正以戲劇親密相連的起點

《古國之神》落幕，這群創作者對於戲劇、對於表演，或者更精確地說，對於藝術，多少都還有著些不明所以的地方。只是憑著一股氣，幾近執拗地完成了這部作品。那時他們也都還沒發覺，這部作品將在往後漫長的日子裡，反覆地將他們召回那個古老的國度，重新檢視自己做為創作者的初衷與面貌。

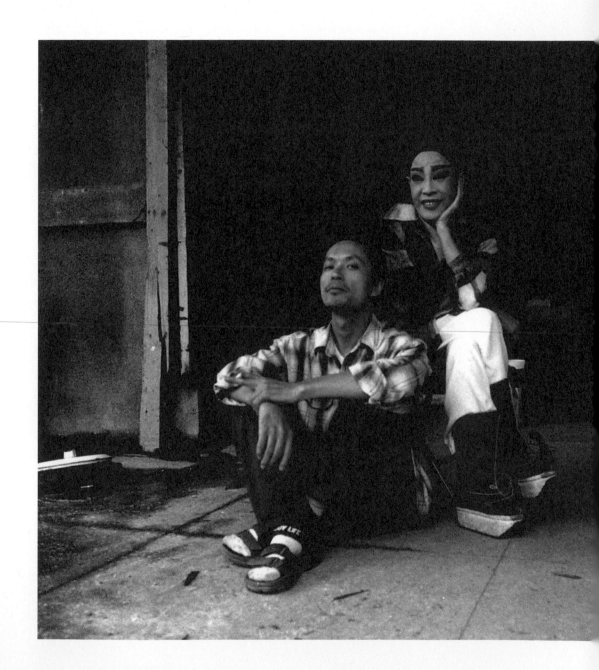

故鄉、故土

最美麗的所在，就是咱的故鄉、家園。
——金枝演社《祭特洛伊》，二○○五年

做為一個藝術創作者，無論作品的形式如何轉變，始終仍有不變的核心精神。而《祭特洛伊》這部作品，對於故鄉、土地的關懷與感情，或許正是經過二十年的時間洗禮後，依然不變的精神宗旨。從旁觀者的立場來看，從一九九七年的《古國之神》到二○○五年的《祭特洛伊》，這些情感具體、直接地投映在一個人身上：二哥的母親，知名歌仔戲小生，劇團裡人稱「媽媽」的謝月霞。早期媽媽接演的邀請極多，因其唱腔特殊，深受戲迷喜愛，甚至有「梢聲小生」的封號。但成功的事業背後，是

與孩子的聚少離多。常對人說自己是在不受祝福的情況下出生的二哥，加上成長時期與媽媽的相處並不融洽，對謝月霞一度抱著極深的誤解。

那個時候對媽媽有誤解，不了解她，也不了解她的表演。覺得那個不算什麼。我是直到自己接觸戲劇，才真正懂了媽媽，懂了她的藝術，懂了原來我媽媽是這麼了不起的一個人。後來媽媽也就不演歌仔戲了，就跟著我們一起演現代戲劇。我們母子就是，可以說是因為戲劇分離，也因為戲劇又重新團聚。

二哥成立金枝演社後，謝月霞便投身兒子的劇團。除了在作品中客串演出，平常也常手把手的教導金枝演員們各種唱、唸、做、打等基本功夫，同時也將戲班團「吃住一起」的觀念帶入團裡。劇場不只是工作的場合，更是一個家的歸屬，謝月霞便是團裡所有人的「媽媽」。

一九九七年《古國之神——祭特洛伊》，謝月霞飾演說書人，其獨特、帶著滄桑的唱腔，精準點題了整齣作品的內蘊。蕙芬曾感性地回憶媽媽的演出：

九七年在華山，媽媽演一個說書人，她出來唱了一段曲，非常打動人。之前看媽媽的演出就是這樣，其實聽不太懂台語，但就是感動得眼淚直流。

或許便是出於這一份「愛」，某種程度上將這家人黏合在一起，也讓二哥在導演的過程中，逐步建構了自己的美學價值。其中最明顯地便是滿滿的台灣符號：舉凡語言，肢體、情感的表現方式與力道，或者戲班元素。雖不能說是全部，但一部分的確是受到媽媽的影響與傳承。

金枝的作品，都以台語唸白為主。這些台詞和演員口條在在表現出二哥口中「俗擱有力，高雅又有價值」的語言藝術性。當問起為何每部作品都用台語來創作時，除了打趣自己中文說得不太標準，二哥這樣回答：

那麼優美的語言跟聲韻，我覺得我做戲就是要使用這種語言。一方面也是在贖罪啦。因為曾經也覺得這種語言不太好，所以現在我做戲，就是要用這種語言來做。讓大家知道，原來這種語言是這麼典雅，這

麼好聽。有些人會問我說，為什麼要用台語來演希臘悲劇。我是覺得，既然歐美電影都可以拍希臘的木馬屠城記，難道希臘悲劇在演出的時候，演員是說英文嗎？那如果可以用英文來演，為什麼不能用台語演。

每一位看過金枝作品的觀眾，勢必都對優美的台語用詞、以及抑揚頓挫的口白唸腔印象深刻。源出中原古音的台語，音韻的轉折起伏豐富多變，抑揚頓挫的語言節奏也更能表達深層的情感。對二哥來說，使用母語創作，是他不變的堅持，或許也是一種對母親、對台灣這塊土地的致敬。

時序來到二〇〇五年，距離《古國之神——祭特洛伊》首演已相隔八年之久，金枝演社也從草創的團體，邁入成熟劇團的規模，下一個挑戰已然到來。任何一個團體在發展到一定程度後，就必須開始建立明確的分工組別。一九九六年《白小蘭》演出結束後，當時還是演員的蕙芬經過多番考慮，毅然決定離開熱愛的表演舞台，全心投入幕後製作。

也就是此時，她接下了工作生涯中第一個環境劇場《古國之神》製作

人的擔子，以及協助修編編劇本的角色。八年過後，當年的初生之犢，如今已是累積深厚經驗的製作人兼編劇，一手扛起金枝後續的演出製作與劇本兩塊重責大任。而在這一年，劇團也決定要重新製作《祭特洛伊》這部作品。

回看當時背景，劇團正好搬來淡水不久，正式有了一個可以落腳生根、專心發展創作的排練場地。而兼具自然及人文豐沛之美的淡水，隨處盡是古蹟與歷史場域，更讓二哥和蕙芬覺得環境劇場在此大有發揮空間。就在忙著走訪各地、認識環境之時，他們遇見了滬尾砲台。

小山崙頂上，遠眺觀音山與淡水河出海口，砲台嶙峋厚重的石牆、原始濃密的樹叢植被，整體散發出靜謐又濃烈的強大氣場，較諸華山的斑駁殘舊，歲月滄桑在古砲台身上，留下細密的質感與痕跡。二哥驚艷之餘，直覺這裡就是《祭特洛伊》的古國再生之地。

當年《古國之神》營造的史詩格局氣魄，讓它入選中國時報「年度十大表演藝術」，不過王榮裕卻認為，那時年輕氣盛，做這部作品時並

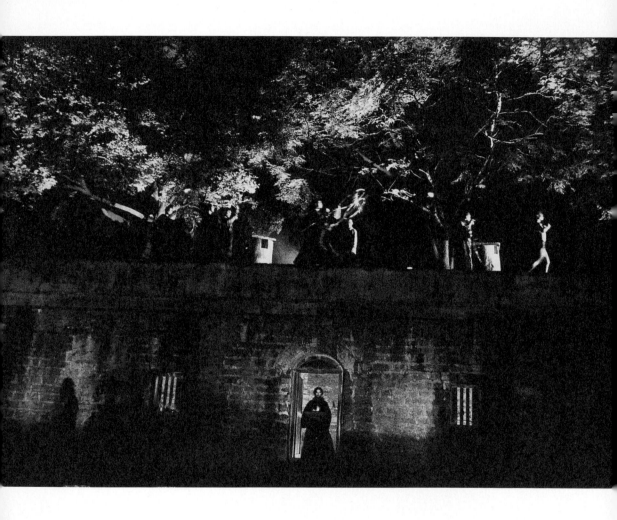

砲台嶙峋厚重的石牆、原始濃密的樹叢植被，古國於此再生

未思考太多，完全憑著直覺創作，作品還有很大的進步空間，「有很多細節的處理以及劇本的內容，包括美學、形式，還可以做得更好」。也因為獲得很多特別前來看戲的文化界人士激勵，鍾明德老師及林懷民老師甚至一再告訴他：「這個作品很好，應該繼續演下去。不做太可惜了。」讓他一直存著要將《祭特洛伊》發展完成的心願。

二〇〇五年秋天，第二版《祭特洛伊》於濾尾砲台上演。八年的沉澱與思索，重製版從原初的發想，便是要更扣合荷馬史詩意旨，往「戰爭」、「暴力」與「死亡」的美學著力。除做為改編主要依據的文本《伊里亞德》，為了完整敘述特洛伊戰爭主要角色們的命運，以及特洛伊城的結局，蕙芬同時參考了希臘悲劇作家——埃斯庫羅斯（Aeschylus）的《亞格曼儂》、以及尤瑞匹底斯的《特洛伊女人》兩部劇作。前者敘述了古邁錫尼王，亞格曼儂歷經十年戰爭回到家鄉，卻遭妻子與情夫的謀害喪命，為他犧牲親女種下之因，收成悲慘而死的果；後者則替觀眾完整敘述未曾記載於《伊里亞德》的戰爭結局：奧德修斯向聯軍獻策，以木馬屠城計，攻破特洛伊城，將城中男性殺盡，女性則全數

淪為奴隸，象徵希望與生命種子的赫克托之子，自高聳的城牆被丟下。

從此特洛伊城不復存在於歷史，在近代考古學者發掘出遺跡以前，特洛伊逐漸成為存於神話中的名詞。

相比華山版本，重製的《祭特洛伊》補述了戰爭的終結：特洛伊淪陷，妻子失去丈夫，母親失去兒子，女兒失去父親。失去家園故鄉的特洛伊女人們，佇立港邊，她們身後是化為灰燼的故土，眼前是將帶往後無數個流淚日子的黑帆。希臘人即將帶領她們走向艱苦未知的命運，她們的故鄉，那美麗的城市只留在過去與未來的每一個夢境之中。一如戲的最後，當特洛伊公主卡珊卓高呼「赫克托回來了，我們的父親、丈夫、兒子都回來了。」男男女女放聲大笑，那些離去的人們回到了家園，特洛伊城還是那座充滿歡笑與歌舞的所在。現實的故事如此殘酷，但舞台上的演出卻如此唯美，即便這一切不過只是那些倖存者，那些特洛伊的女人們，為了面對無盡苦難，而召喚出來的美好幻境。

同時，在親身到了希臘，實地看過希臘劇場、神殿遺跡後，二哥與蕙芬也真正體認到八年前，張忘為何會提出「遺跡」與「考古」這樣的概

特洛伊的女人們，為了面對無盡苦難，召喚出美好幻境

念。戰爭帶來的文明崩壞，加上台灣本身特殊的地緣環境，多少令編劇在撰寫劇本時，投入自身的情感到創作過程中。蕙芬曾指出她所撰寫的《祭特洛伊》，是一部反戰的劇本，且不欲塑造任何英雄人物。

當然最後的結果如何憑觀眾的主觀想法，但在觀看二〇〇五年砲台版、及二〇一五年的第三版演出時，的確可以從中感覺到對於戰爭的反思，以及女性的力量。

這其實是很有趣的一件事。劇本裡最鮮明的人物是幾位女性角色，而在這部作品的演出過程中，女性也扮演了重要的角色。做為製作人兼編劇的蕙芬，自然不在話下。同時，在一九九七年扮演說書人的媽媽再次披掛上陣，反串飾演特洛伊老王普里安，於戲的一開場，牽著皇孫走出隧道，悠悠講述關於特洛伊的故事，帶著觀眾回到千年前的古城。而這之中意義最重大的是，陪在她身邊的演員，除了兒子，還有年僅五歲的孫子，王品果。

從《古國之神》到《祭特洛伊》，媽媽都在其中扮演了極具分量的角色。演出兒子指導的作品，與自己的孫子同台對戲，正好呼應了二哥所說

祖孫同台演出，一家人因為戲劇的關係而分散，又因為戲劇的關係團聚

的，一家人因為戲劇的關係而分散，但又因為戲劇的關係團聚。也許
是這一份濃厚的情感，支撐著這部講述殘酷的作品，迸發出了動人的
火花。張忘曾提起媽媽對於二哥創作的重要性：

其實在我看起來啦，榮裕做戲有一個中心的依據。他現在說是「愛」。
其實我覺得，那個愛，就是他對於媽的愛，連帶衍伸出來的，無論
是對台語還是其它。可能不見得正確，但我相信，「媽媽」一定是榮
裕作品裡極為核心的重點。

張忘，與金枝一同經歷過《古國之神》洗禮的他，要為此次演出重新
規劃舞台的設計與方位。對他而言，既有作品的重製並不意味著可以
輕鬆以對。畢竟相隔八年，這幾乎已是一個全新的作品。而在張忘看
來，兩版之間最大的差異，便在於編劇敘事的成形與成熟。回頭來看
《祭特洛伊》二十年來的轉變，二○○五年的重製，的確在各種層面上，
都確定了一個基礎樣式。

我自己覺得，這一個版本它更強調的是那種「祭」，那種暴力、死亡的美學。那時候利用了砲台本身的建築，因為相對來說，它有一個相對高度在，這樣視覺上看起來，那種震撼是很強的。加上那些原始的植被，所以同時又保留了第一版的那種原始跟神祕。

建造於一八八六年的滬尾砲台，曾經是清法戰爭後，清國最大的防禦工事，憑藉以禦外國軍隊。延續至日本、國民政府接管，駐兵防務，這裡是真正意義上的古戰場。如何將這種強烈的戰場氛圍與作品本身的戰爭意象結合，將是一個艱鉅的挑戰。再者，比起華山廢墟的場地，滬尾砲台即便搭建於山坡植被中，仍要比廢棄的酒廠更加廣闊。同時，半隱於植被中的建築，如果搭建的舞台過分突出，也將破壞整體的協調。於是，張忘使用了大量桂竹搭建了形似祭台的裝置，利用竹子本身具有的挺立尖端，營造出猶如長矛刺入空中的意象。隨著劇情的推演，可以是特洛伊城的建築，可以是希臘聯軍出征前的祭壇，也可以是戰場上敵我雙方搭建的壕溝木欄，肅殺之氣，油然而生。

大量桂竹猶如長矛刺入空中，肅殺之氣，油然而生

同樣因為場地不同而必須重新思考設計方向的，還有當年以四十顆燈，渲染出荒蕪氣氛的桃叔。對比華山封閉幽微的空間感，滬尾砲台的開闊，使得桃叔無法複製九七年的經驗。就像二哥和張忘說的，不同的場地，就有不同的個性，創作者要做的，是順著這個場地的個性走，而不是跟它對著幹。面對滬尾砲台，半隱於山林，卻又充滿煙硝刻印的建築，桃叔選擇用詩意的敘事來呈現兩種相異的氣質。首先，在演出空間中央正好有兩座長方型的基座，桃叔引水注滿其間，水池的波紋，透過燈光投射，映射出整片汪洋。波光中，海洋女神隨著阿基里斯的呼喚浮出水面之上；同時，遍生於地面植被的芒草，在十月秋意的微風裡花開輕曳，桃叔便將燈具安置在芒草間，當年幼的特洛伊皇孫開口問道：「上嬌的花，是什麼花？」老人回答：「上嬌的花，就是菅芒花。」瞬間，柔黃金亮的光芒從內到外，將草叢渲染成金黃一片。

那是海洋之城特洛伊，有著粼粼的波光，還有城牆外那一大片的芒草花海，柔和、耀眼。

除了空間的條件不同，演員動線也大相逕庭。二〇〇五年在砲台的演

出，演員在偌大的空間，需要有更大的移動與肢體動作，才能將力量投射給觀眾，而燈光則必須協助演員完成這一功課。桃叔在舞台最上方打上一盞巨大的、類似探照燈一般的光源，演員走到哪，follow便跟到哪，不只讓演員表演上的細節更為觀眾所接收，還能更加快速地凝聚焦點。而大量同色系的光源，更帶出每一場戲的基底調性。獻祭、廝殺、烈焰，鮮紅的色彩渲染石牆，配合演員高亢激烈的能量，竟似從血腥的殘酷中，淬鍊出一種近似於詩意的美感。

值得一提的是，三個月後，《祭特洛伊》移師高雄旗後砲台演出。照理，才剛結束於滬尾砲台的展演，要在性質相似的旗後砲台搬演，應該相對容易許多。

結果是令人詫異的。

在金枝的設計群中，張忘總是能迅速地制定設計的方向與形式。但這一次，面對一個拔地而起的建築，既不像華山廢墟那樣的荒蕪，又不若滬尾砲台那樣的隱匿、若有似無。旗後砲台本身建築具有的個性非

大量同色系的光源，帶出每一場戲的基底調性

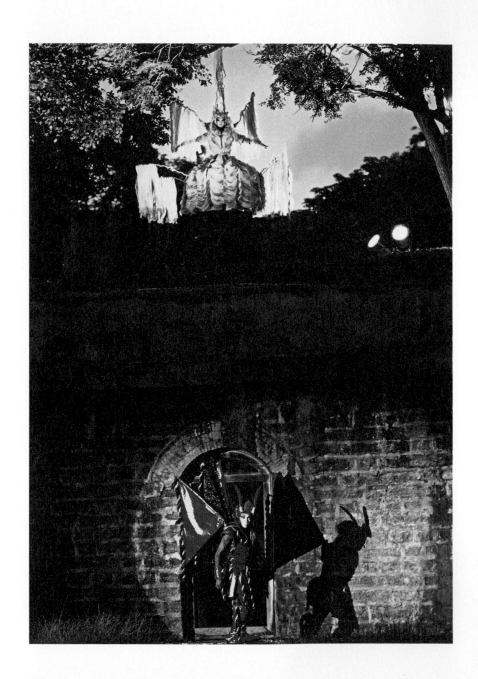

色彩渲染石牆，竟似從血腥的殘酷中，淬鍊出近似於詩意的美感

常強烈，讓張忘傷透了腦筋。向來腦筋動得飛快的他，這一次，坐在旗後砲台裡足足一整天，也不做什麼，就是看著日頭升起又落下，感受風吹過，感受每一個時刻的變化。腦海裡翻過無數個的念頭，而前一個念頭總是立刻被下一個念頭推翻。最終，他決定利用砲台本身既有的城池意象，打造一座古城。原先在滬尾砲台使用竹子搭建祭壇的概念被延續，且為了配合旗後砲台的個性與高度，張忘將原本的桂竹換成高聳粗壯的孟宗竹，直挺挺刺入高空的尖端，以更加怒賁的姿態凸顯殺戮、征戰意象。同時，張忘參考克里特島的宮殿遺跡，設計了數根沉重巨大的柱子。當這些上寬下窄的圓柱直立在砲台既有的石牆面，配合桃叔由下往上的光暈薰染，一座古老、莊嚴的城池意象，就此顯現。而在旗後砲台這樣矗立於崁頂之上的空間演出，上頂天穹星河，下接后土萬物，也許正是一種在天地間，見證歲月，見證眾生，最後得見自性的感受。

同時，《祭特洛伊》一作的配樂，除了精確地為故事的發展鋪墊各種「起」、「承」、「轉」、「合」之外，更得將作品本身的史詩感，運用音

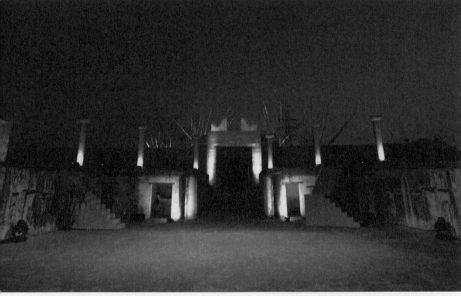

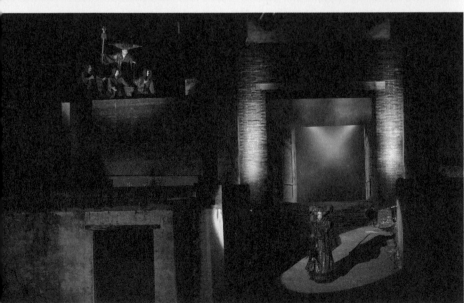

1
——
2

1 沉重巨大的柱子，配合由下往上的光暈薰染，古老莊嚴的城池意象就此顯現

2 矗立於崁頂之上的空間演出，是一種見證歲月、眾生，最後得見自性的感受

樂做到最直接的穿透與後座力。二〇〇五年的《祭特洛伊》，音樂設計余奐甫為了勾勒戰爭的野蠻與力道，採用了大量尖銳的號角聲。當號角聲劃開整個演出空間時，戰事將至的壓迫與殘酷亦隨之到來。

配樂這種事，它是有一個層次的。每個部分都有不一樣的層次。如果我，假設我要讓這個戲的某段稍微豐富一點。它必須要有幾個意義互相在一起跑，那個意義才會豐富。

余奐甫，金枝團員們口中的小余老師，從金枝創團第二年即合作迄今，對於配樂與故事之間的層次搭配，有屬於自己的堅持。為了達到這樣的效果，小余老師甚至可以從劇組還在排練場時，便與導演、演員們一齊工作。一場又一場根據前後的情節發展、感情鋪張，逐一將配樂調整到既不搶走台上演員與故事的風采，又能使整個作品呈現更加聚焦的程度。現任金枝演社首席演員，也已是劇團另一位導演的施冬麟如此說道：

我覺得全台灣只有我們跟小余老師會這樣，但是我覺得這樣工作，某種程度上才是劇場本身應該要有的狀態。太多時候變成說，像設計類的老師他們常常會說我們設計討論是怎樣，我就做給你看，頂多最後翻盤一次，可是我覺得這是有問題的。為什麼你這樣做出來我就一定要接受，因為我還沒有看到它在戲上面被呈現出來的樣子，設計跟演員之間並沒有找到一個協調的最好狀態。所以為什麼設計塞給我就一定要用，這樣是不合理的。

每次與金枝的演員，或者設計群討論藝術到底為何時，總會感覺到一種唏噓：也許在這個越來越講究「速度」與「效率」的環境，金枝這樣願意花上大把時間，慢慢磨合每一個環節的態度，竟顯得有點格格不入了。但或許正是由於金枝人們不愧於戲劇，與身為藝術工作者自己的態度，才使得《祭特洛伊》有著一種不僅止於戲劇的美感。

音樂與聲韻的結合，還有台語詩人王文德的加入編劇，為劇本雕琢出優美詩意的台語聲韻和歌曲，主題曲〈美麗的故鄉〉在特別跨刀飾演歌者的紀淑玲詮釋下，令人聽之難忘；吳朋奉協助台詞潤色；金枝老

友、音樂製作人鄭捷任操刀〈特洛伊輓歌〉等組曲。在眾人的合力下，編織出《祭特洛伊》動人的聽覺饗宴。

《祭特洛伊》在古砲台這樣一個充斥煙硝氣氛的場地搬演，史詩的戰爭意象也更為壯闊。其中，除了異色的肢體與表演方式，突出的服裝更是在演員一亮相，便抓住所有觀眾的視線。這必須歸功於設計出全劇造型的設計師，如今名滿業界的賴宣吾。

與其他服裝設計不同的是，賴宣吾在大學唸的並非設計類的本科系所，但也因在文化大學就讀戲劇系時，同時接受過導演、編劇等知識的培養，他深知設計與戲劇之間的關係，正如同魚幫水、水幫魚：

養，他深知設計與戲劇之間的關係，正如同魚幫水、水幫魚：

我自己不是科班出身，我不知道其他設計是不是啦，但我自己在設計的時候，考慮的不是服裝本身而已。因為學過導演，學過編劇，我知道戲劇最終是要呈現出來的，我考慮的是那個最終呈現出來的結果。我得先知道這部戲是要說什麼，我才能去預想最終的呈現是什麼樣子。那個結果是我的根，然後才會去往前回溯。畢竟，如果一部戲做完，大家是說，

哇，你的服裝很好看。那我覺得這個服裝設計是失敗的。戲必須是要每個環節都合在一起的，萬法歸宗，去把那個藝術性給共同烘托出來。

第二版《祭特洛伊》整體敘事聚焦於希臘聯軍攻打特洛伊城的史詩戰役。其中，希臘象徵侵略如火的征服者，以王女之血獻祭，將特洛伊城化為血河火海；而特洛伊城，在希臘神話中，與海神波賽冬密不可分。相傳特洛伊城為波賽冬自海中升起，而日後波賽冬與阿波羅更被宙斯指派為特洛伊修建城牆，加以位處小亞細亞海岸，以貿易興盛，十足海洋之城的意象。為此，賴宣吾便以「祭典」與「儀式」出發，為希臘聯軍設計了紅色系為主，線條尖銳如矛的服裝；特洛伊則以藍色系為基底，並以更為圓滑的曲線，營造盾一般的守護意象。「其實就是一個是刀，一個是盾的概念。一個攻擊，一個防守嘛。」宣吾如此說道。

同時，為了扣合《祭特洛伊》充滿儀式性的張力，以及金枝演員迥異於其他演員的肢體表演，他更強化了「雕塑」的概念：

我覺得這個設計的概念，應該是要回歸到儀式性的部分。它整個是接近一種「塑像」的感覺。你看希臘，第一個想到的就是雕像，所以我在做的設計，也是用雕像這樣的概念出發。這個設計的目的不是要服務演員的，重點是要服務這個「戲的藝術性」，要

希臘聯軍服裝以紅色系為主，線條尖銳如矛；特洛伊則為藍色系，線條較為圓滑

120

扣合到戲的本質。你說演員會不會被服裝限制住，其實我覺得，這個反而是一種肢體的延伸。它是環境劇場嘛，演出空間是很大的，如果肢體沒有做出延伸的話，四面環繞的觀眾根本也看不到你的動作。

因此，除了服裝造型的奪目，第二版《祭特洛伊》在化妝上亦是獨特。

洪祥瀚，在與金枝演社結緣之前，已是法國知名品牌公司的彩妝講師，也在各式時妝秀、策展活動中擔任彩妝設計。即便從未接觸過任何舞台戲劇的經驗，但憑藉深厚的經驗，在與二哥討論過後，洪祥瀚便為《祭特洛伊》量身打造了台灣劇場界中深具特色的妝底。

雖然那個時候年紀也不小了，不過，就從來沒有戲劇彩妝的經驗來說，應該還是算「初生之犢不畏虎」吧。

回想自己一口接下金枝環境劇場大戲的彩妝設計，即便時隔多年，洪祥瀚仍常驚訝於自己當年的大膽。

時妝跟舞台劇兩個範疇差得太多了，舞台劇我覺得更立體，或者說更抽象。有一次蕙芬跟我說，「祥瀚，這個角色的妝，能幫我畫的蠢一點嗎？」我心裡想，蠢是要怎麼表現出來啊？所以這就是重點。你也知道演員下戲的時候是什麼樣子，那我要做的就是，服裝穿起來，妝一畫上去，好，他們就變成另外一個人，變成劇本裡的角色。我必須把角色的靈魂、生命力做出來。

為了配合整部作品的調性，洪祥瀚以青銅器做為發想，將演員打造成猶如出土的雕像一般。自一九九七年延續下來的「考古」概念，透過彩妝的加成，現出更具象鮮明的舞台圖像。而考慮到戶外演出的大量消耗，祥瀚為此加入了特別的設計：在演員面部及身體著上多層妝底，隨著演出的汗水侵蝕，一層一層不同質感的顏料剝落顯現，使青銅的斑駁感更加明顯。搭配張忘利用砲台歷史底蘊搭建的舞台裝置，桃叔精準渲染的燈光氣氛，以及小余老師層次分明的配樂設計，為這齣探索人類文明的作品，增添了強烈而神秘的儀式美感。而祥瀚也就這樣，搭上了金枝這團戲班列車，一晃十年。

二〇一五年回頭再看這部戲，真的是經歷太多事情了。十年的時間，真的是經歷太多事情了。你說這部戲，真的不只是戲而已。我還記得一開始來劇團的時候，就看到王媽媽在那邊幫演員化妝。那個身影，真的只有兩個字可以形容，傳承。那我就想，再來就是我了，我可以做好嗎？有這個資格嗎？然後，也就換到我身上了。大概就是緣分吧。

緣分，這個詞非常的奇妙。有時會嫌它老派，但有些時候，除了緣分外，好像又別無其他理由可說。而所謂的緣分，更多的是人與人、人與土地之間的連結。這些關係與連結，回過頭來又影響著創作者對於自己創作核心價值的建立。也許少了這些緣分的連結，二哥所有作品中，那塊對於台灣的，對於這塊土地上所有人、事、物的關愛，便會失去它今天的力度吧。

直到今天，二哥在劇團的沙發邊，仍貼著一張照片。照片中，媽媽、二哥分列兩邊，稚嫩的品果站在阿嬤與父親中間，三人臉上帶妝，手拉著手，為彼此加油打氣。這背後是一個二哥永遠說不膩的故事…

1
—
2

1 以「考古」為概念，透過彩妝，現出更具象鮮明的舞台圖像

2 隨著演出汗水侵蝕，多層妝底剝落顯現，使青銅的斑駁感更加明顯

這張照片很難得。有媽媽、我，這個是品果，那時候才五歲而已。這個是我們第一次三代一起演戲。我覺得真的很奇妙，那時候的戲，戲劇把我們三代人連在一起的感覺。品果第一次跟阿嬤演戲，那個時候，開場就是媽媽演普里安王，牽著品果（小皇孫）從甬道裡面走出來。因為是第一場戲，所以他們得在觀眾進場前，就要先進甬道裡面等候開演。半個多小時，整個甬道烏漆嘛黑，就只有嬤孫兩人靜靜地待在一起，有時候阿嬤會講故事給孫子聽。然後小孩子嘛，累了就睡著了，阿嬤就抱著他，一直到要出場了，才輕輕把他搖醒，然後牽著還有點模糊的品果走出來，上場演出。那是媽媽一輩子最幸福的時候，她終於有了家的歸屬。

二十年過去，如今的媽媽已成為天使，在天上守護著金枝一眾人員。而二哥於第三版《祭特洛伊》於雲門劇場演出時，在節目單開頭扉頁寫著：「謹獻給天上的母親謝月霞、燈光設計張贊桃老師」。

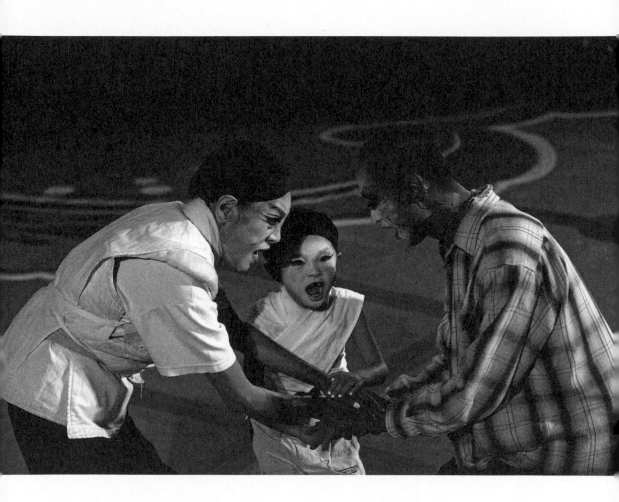

三代人手拉著手，為彼此加油打氣，這背後是個永遠說不膩的故事

故事、故人

正如樹葉的枯榮，人類的世代也是如此。秋風將樹葉吹落到地上，春天來臨，林中又會萌發，長出新的綠葉，人類也是一代出生，一代凋零。

——荷馬《伊里亞德》

二〇一五年，雲門舞集於淡水起造的雲門劇場開幕，為雲門發展譜下新頁，也象徵台灣劇場界一大里程碑。開幕元年，做為一個嶄新的展演場館，雲門創辦人林懷民邀請各方團隊來此演出，而金枝演社，正是林老師邀請做為戶外劇場開幕的重點團隊。自一九九四年於雲門舞作《流浪者之歌》扮演僧人，二哥多次自嘲來此人間，便是要給林老師「罰站」，誰知一站，便是從翩翩少年到兩鬢斑白的二十二年。二人之間宛若師徒的感情，來自林老師的邀請，二哥自是一口答應。

128

其實這部戲演到〇五、〇六年那個程度，我一直都覺得說，已經夠了。

林老師希望我們可以演環境劇場。我想說，既然會有一個戶外劇場，那就去看看吧。結果到了現場，看看看，結果才發現，那塊預定要演出的空地，有一道牆，那道牆的後面就是滬尾砲台。我才知道，原來滬尾砲台跟我們只隔著一道牆，那我十年前在那邊做了《祭特洛伊》，現在又發現砲台離我們這麼近，這不就是在召喚我再去做一次《祭特洛伊》嗎？

翻開台灣劇場史，應該也只有極少數的作品，可以被以同一群人為主體的團隊，不斷地拿出來反覆打磨再製。而這樣的工程，就像二〇〇五年的版本，不只是把既有的作品拿出來，演員重新把台詞背熟而已。

《祭特洛伊》的每次重製，都是整個製作面的翻新。

這一次的製作，最大特點之一，便在於編劇意志的建立。

金枝演社創立至今，從早期並未有專職的編劇負責劇本撰寫，直到由蕙芬主筆幾乎所有劇本，這一段過程幾乎可以說是編劇的真正成形。

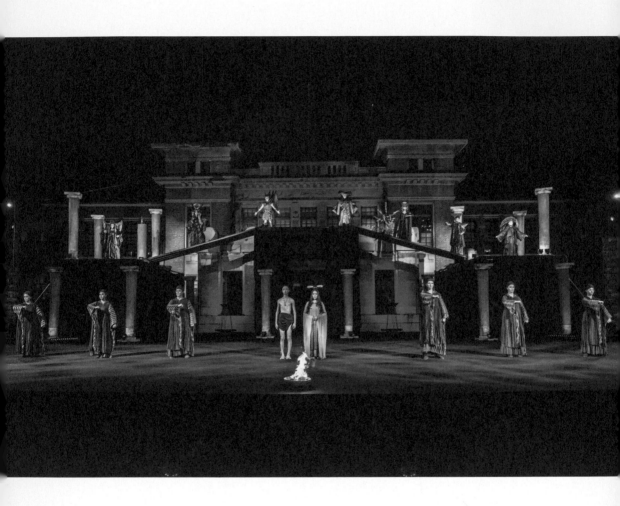

翻開台灣劇場史，只有極少數作品可以被同一個團隊不斷地打磨再製

或許有人會懷疑，二〇〇五年的版本，已經是一個結構嚴謹且成熟的劇本了，為何要直到二〇一五年的重製，才提起編劇意志的建立？

或許應該這麼形容，在二〇一五年之前的兩版《祭特洛伊》劇本，都是以導演的意志為主導，直到第三版的重製，蕙芬才掌握了劇本詮釋的權力。這個版本的劇本，是完全按照編劇意志而完成的作品，包括更加明顯的儀式性，更成熟與鮮明的女性形象等，都是蕙芬在第二版中，便已有所提及，但直到二〇一五年，才真正開花茁壯。比較起一版與二版，第三版的劇本介乎於這二版之間，既不像一九九七年的《古國之神》充滿拼貼，與非線性的敘事；但又不像二〇〇五年的《祭特洛伊》那樣如實地敘述戰爭始末。這樣的結構不只兼顧故事上的時間線，同時也保留了《祭特洛伊》在畫面與敘事上的詩意，使得每一場戲，如同畫作一樣的場景，擁有足夠支撐畫面強度與情感張力的台詞。

二〇一五年的版本，由特洛伊城公主卡珊卓，預見城破之後，為亞格曼儂強擄為奴開場，同時藉由卡珊卓的祭司身分，透過她的雙眼與遭

遇，連結到另一位同樣被亞格曼儂送予死亡做新娘的女人——亞格曼儂的女兒，伊弗吉尼亞。而所有關於特洛伊戰爭的情節，便從這兩段相異又相似的血色婚禮展開：當亞格曼儂為了出征順利，一刀刺進伊弗吉尼亞的胸口，分立兩側的士兵拉開巨大鮮紅的布幕，緩慢地步下樓梯，布幕隨著他們的腳步，一級一級鋪滿祭壇，最終漫成血海汪洋，亞格曼儂沉重但堅定地踏進滿地腥紅之中，那是他即將前進的道路，那是他成就無上榮耀的遠征。隨著紅布揚起，戰船啟航，特洛伊城即將為腥風血海所吞沒，這是直接且赤裸的暴力，但在如詩的意象中，展現了儀式般的莊嚴感：殘忍而美麗。過去與現在重疊拼湊，猶如兩塊相似又殊異的畫布，將不斷循環的悲劇故事，化作一場祭典。

最終，當赫克托之子從城樓墜下時，母親口中兀自哼唱的搖籃曲，更加強化了土地以及母性：點一盞燈守望歸人，照看幼兒的堅定力量。即便城破人亡，一眾母親依然哼著搖籃曲欲哄幼兒入睡。在搖籃曲的歌聲中，過去、當下與未來的時間重疊作夥，彷彿劇中那名裸身戴鈴、引渡魂魄的說書少年，便是強褓中未有具體面貌的幼兒，那是屬於特

洛伊人的記憶，也是屬於每一段歷史遺民的記憶。隨著少年與安度美姬的距離逐漸接近，強烈的情感也越發衝擊著觀眾，似乎當那不存在的嬰兒終於與母親相聚時，過往的傷痛似乎都能在母親的搖籃曲裡得到慰藉，一如土地包容滋養其上的萬物種種。

此外，在歷經無數作品的焠鍊後，金枝對於台語的掌握，來到更細緻的層次。仔細比較三版的台詞與歌詠，前兩者都有明顯歌仔調的影子；第三版的劇本，則更多是意象的營造，蕙芬打造的是近似於吟詠的語句，或許仍有繼承自歌仔調的地方，但基本上已走出屬於自己的韻律美感。而演員在詮釋上，也更能展現各種語氣上的抑揚頓挫，展現語言本身的美感。一如當赫克托回到特洛伊，與妻子安度美姬相會的一段，見到丈夫自戰場回轉，安度美姬驚喜萬分，對著赫克托說道：「是風？抑是月娘？抑是魂？是赫克托的形影，猗佇安度美姬的頭前。」赫克托回道：「是風？抑是水影？是安度美姬的花容，映佇赫克托的雙眼。」隨後安度美姬問著丈夫，今日是分別的日子？抑是重逢的日子？轉身欲走的赫克托堅定地回答妻子，今日是重逢的日子，亦是分別的日子。然後毅然重回戰場，重

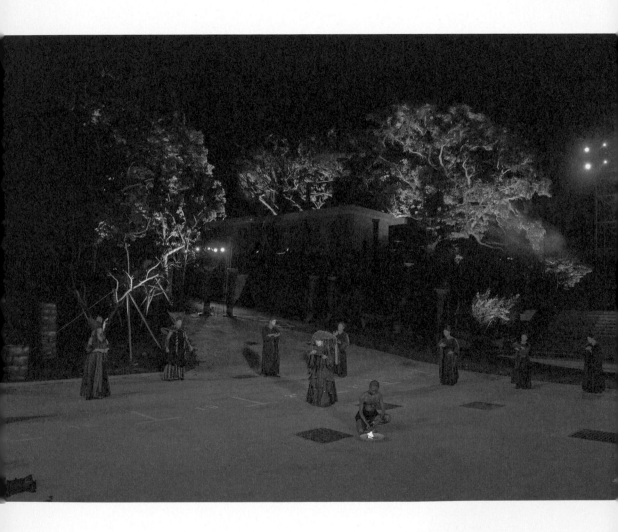

屬於特洛伊人的記憶，也是屬於每一段歷史遺民的記憶

回手足同袍的身邊。同樣的語句結構，不同的韻律節奏，體現了昔時今日的時局變遷，更將夫妻惜別的淒美決絕，表露無遺。

為了切合這樣詩意的語言台詞，以及絢爛的畫面，除了長期合作的小余老師，金枝找來了風采輪，操刀第三版《祭特洛伊》的歌曲配樂。

風采輪，在戲迷口中暱稱「輪姐」的她，長年為霹靂布袋戲編織出巨大的配樂國度。她的音樂擁有極強的故事性，從第一個音符響起，便開始悠悠地敘述起一個故事，或者關於英雄，或者關於愛情，又或者關於生死離別的種種人情。而這一切，又都扣回到做為創作者的輪姐，敏銳細膩的感受與同理。

初看劇本，便為其中意象吸引的風采輪，在創作配樂的過程中，深深陷入作品的氛圍與情緒裡。當要將搖籃曲的旋律插入配樂時，她想起劇本裡，從高高的城牆上被摔下的幼兒，以及被強行從懷中奪去強褓、目睹親兒慘死的母親，那口中仍哼著搖籃曲，打算哄孩子入睡，進入那個外界的苦難無法侵擾的世界，眼淚汨汨流下。最後呈現的音樂，在一聲一聲「搖啊搖，搖啊搖」的歌聲中，讓人願意相信，

每一個自高牆上摔落，有名字或沒名字的幼苗；每一個在沙場上戰死，有名字或沒名字的男人；每一個於家中守候眺望，有名字或沒名字的女人，終於都將可以安息，不再驚惶，不再懼怕。

除了編劇意志的彰顯，以及儀式美學的完備，二〇一五年的重製，在《祭特洛伊》製作歷史上，代表核心正是「傳承」。

荷馬史詩之後的《伊尼亞斯逃亡記》中，在特洛伊城淪陷之後，伊尼亞斯背負著亡國遺民的企盼，終於重新建立起輝煌的文明。他繼承了特洛伊戰爭中死去者的意志與心願，最終開花結果；安度美姬失去了丈夫與兒子，但她堅守著對於逝者的思念，在無數眼淚匯聚的日子中，終於盼到了希望的降臨，帶著關於死去者的記憶，投向新的生命。這是原作故事裡，人物角色之間的繼承，而在戲外，創作者之間的精神傳承也不比戲裡遜色。甚至可以說，正是因為戲外這群創作者之間的傳承連結，才使得這部作品，有了更為深厚的意義。

重回古國，除了老班底的張忘、小余老師，賴宣吾與洪祥瀚兩位服裝

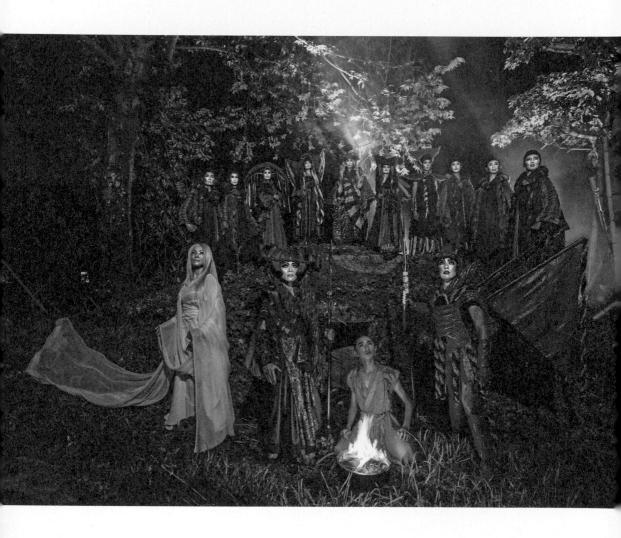

二〇一五年《祭特洛伊》的重製，代表核心正是「傳承」

造型與彩妝的大腕，亦再次聯手合作，延續前一版的風格，並從中做出更細緻的變化。十年前還是稚嫩小王子的王品果，如今已是比父親還要高出一個頭的少年。而就是這一位當年在黑暗的甬道裡打盹，奶著一口娃娃音和阿嬤對戲的少年，將要演出劇裡接引亡者、訴說故事經歷的引渡少年，遊走戲裡戲外，一如當年同時扮演過劇中人與說書人的阿嬤。角色性質的相似，就像阿嬤不曾缺席一般。而十年前缺席的車克謙，也回到了製作團隊，只是這次，桃叔已不在身旁陪伴與指導。反之，他必須擔起燈光設計的名字，指導自己的助理，如同當年桃叔將他帶在身邊歷練一樣。回顧接下《祭特洛伊》燈光設計的過程，他分享了一段經歷往事：

他分享了一段經歷往事：

我記得有一次，我真的不知道到底燈光該怎麼打才好。於是我就花了一整天的時間，坐在那個演出場地裡面。不為什麼，我就是想看看那個場地。我覺得到這個時候，我才真正進入了這部戲裡。

在此之前，他從未有這樣的經驗。就像當年的張忘一般，他靜靜坐在

雲門劇場的戶外空間，開闊的地面，高高的天空，日月星辰隨著時間變換，遠處的台北盆地盡收眼底。他就這樣靜靜的看著，感受從全亮到全暗、再從全暗到全亮，思考每一絲光線會在這個空間裡產生什麼變化，親眼確認每一個不同的濕度會對光照帶來怎樣的視覺影響，直到這個時候，才真正知道場地的個性，然後好好地將它的每一種脾氣，都包含進設計裡。

這是一段藝術工作者對於所做之事，最誠摯的自敘，更是蛻變的軌跡。

細看二十年來的點滴，這群一同編織了這場史詩盛會的創作者，多少都有這樣的時刻。例如二哥在一九九七年，用了一整夜的時間清開一地碎石，讓整個場地終於顯露真正的模樣；或者張忘獨自坐在旗後砲台，感受自己與空間的關係，試圖拉出一個最佳的舞台方位；又或者是蕙芬在一場又一場的劇本編寫中，逐步靠近自己的核心思想，與建立自己做為編劇的意志。這是一個持續走在追逐藝術之美道路上的團隊，就像長年透過攝影鏡頭拍攝、觀察金枝的攝影師，陳少維所形容的：「這是一個流浪的劇團，他們的心裡有著對美的理想，所以他們

不斷地在變動、在開拓，不斷地往新的邊界邁進。」

或許正因如此，《祭特洛伊》才能在二十年間，歷經時間與空間的考驗，於不同的演出空間一再上演：二〇一五年於雲門戶外劇場；二〇一六年四月應台南藝術節之邀，赴億載金城演出；九月，擔綱新竹仲夏藝文季壓軸，在新竹州廳封街上演；二〇一七年十月，由彰化縣文化局邀請，於溪州森林公園台糖地擔綱溪州黑泥文化季開幕節目。《祭特洛伊》也宛如成了鎮團之作，記錄了二十年來，金枝人與場地、空間，與天地、歷史，與戲劇本質不斷對話的旅程。

在這之中，順著編導的方向，不斷向前邁進、流浪的，是如同苦修僧人般的金枝演員。十年如一日，磨練著自己做為演員的技藝。或許這種，一切都只為了作品更好的意志，正是貫徹金枝上下所有人的風格。

「金枝就是很怪。」這是施冬麟（小冬）對金枝最簡潔有力的註解。

對於演員群裡少數科班出身的小冬而言，進入金枝演社，絕對不是預期中的必然。畢業於台北藝術大學，自大學部戲劇系，一路至研究所

主修表演組，一身硬底功夫的他，自忖演技不比任何人差，卻始終無緣接獲戲分吃重的重點角色。直到二〇〇一年，因緣際會被指導老師林于竝介紹進金枝演社，參與了《群蝶》的演出。

由於早年學院生涯的浸淫，習慣了寫實表演的施冬麟，碰上金枝演社充滿力度、帶著濃厚草根色彩的作品，無疑是個截然不同的體驗，那是他不曾在現代劇場中看見的表演方式。但，成為了劇團成員，就得依照導演與劇團的風格去訓練自己，這是一個專業演員的職業素養。

放下曾經的訓練，將自己重新歸零，面對自己過往的侷限以及不足，跳脫局部的肢體使用，習慣於用「全部的」身體演戲。「畢竟這樣，投射的力量才夠嘛。」一晃便是十八年，從演員一路到身兼駐團導演，漫長的時間已足夠施冬麟整理出一套有關表演的論述：「戲是搬給觀眾看的。」

戲是演給觀眾看的，聽來簡單，實則非常困難。這代表的是表演者與觀眾之間的距離，將非常的接近。而金枝正是一個親人的現代戲班：跟土地親，跟人更親。這不是金枝人逢人就說自己如何如何，而是他

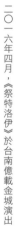

二○一五年十月，《祭特洛伊》於淡水雲門戶外劇場演出

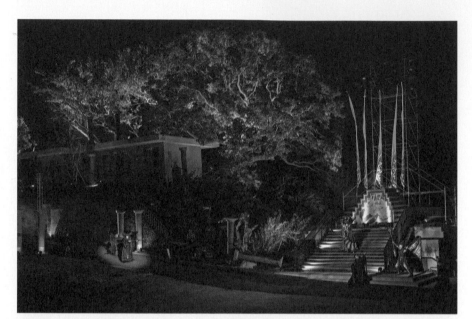

二○一六年四月，《祭特洛伊》於台南億載金城演出

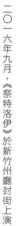

二〇一六年九月，《祭特洛伊》於新竹州廳封街上演

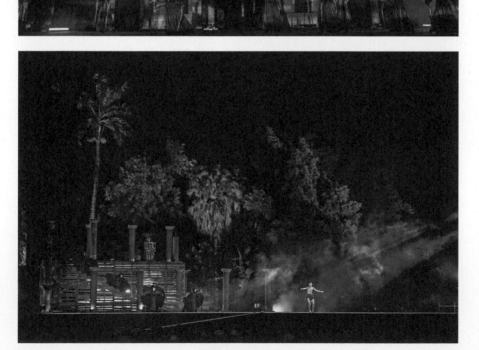

二〇一七年十月，《祭特洛伊》於彰化溪州森林公園演出

們表現在日常生活的行為，在在展露這種深入骨髓的精神意志，一如資深團員李允中所說：

畢竟我們是演員嘛，沒辦法讓觀眾看得開心，那我會覺得自己很，不太行吧。其實我覺得重點只在於來看戲的人。我怎麼讓來看戲的人看到這部戲、這個角色才是最重要的。其他的，我覺得都是以這個中心出發思考。

演員李允中，十年前，十年後，他都是《祭特洛伊》舞台上，不變的希臘第一戰士，半人半神的阿基里斯。有趣的是，在大學以前從未接觸過戲劇的他，某天醒來，突然覺得演戲很有趣，自此踏入戲劇的世界。

二○○○年的時候吧，有來金枝參加工作坊。我記得不是團員培訓，就是工作坊。然後有一天，我要上樓，剛好碰上二哥。打過招呼後我就繼續往上走，然後二哥就叫住我，問我要不要當團員？我就回答說好，他就跟我說，「明天開始你就是團員了。」夠奇怪吧。

回頭重看自己加入金枝的過程，或許用「莫名其妙」四字，可以最精準的形容。但就是這樣莫名入夥的允中，一待便是二十年。每一部金枝的作品，都可以見到允中以巨大、充滿感染力的肢體動作，配合獨特的聲音，詮釋一個又一個膾炙人口的角色。從《可愛冤仇人》的男主角千里；《浮浪貢開花》系列，熱情善良的浮浪貢阿才；到《祭特洛伊》半人半神的阿基里斯。眨眼多年過去，也許不再輕狂，但允中仍在金枝的舞台上，用最直率的情感向觀眾訴說著故事。

所謂的直率，換句話說，便是要求演員用「全部的」、「全然的」狀態面對整場演出。但這樣的「狀態」與「體悟」對演員而言，從來不是一件容易的事，至少對高銘謙來說是如此。高銘謙，一位來自高雄岡山，大學以前同樣未接觸過戲劇的三類組學生。長庚畢業後，進入衛生署工作的他，怎麼看都似乎與專職演員的生活，劃不上關係。

你說戲劇，那種東西真的是離我，或者像我這樣的學生很遠。它又不像電影、音樂ＣＤ什麼的那麼方便可以拿到。相比其他的娛樂，戲劇

真的是很慢才進入我的生命裡頭。我高中時完整的聽了第一張專輯，可是我是在大學才開始有在看戲。

長在南部，從小家裡便與他用台語對話。但北上求學，開始看戲以來，卻怎樣也找不到使用母語的劇種。戲劇不像他同樣熱愛的音樂，能輕易找到優秀的台語專輯與歌手，一如他所鍾愛的陳昇。直到服役期間，一次偶然機會，欣賞了金枝演社的演出，才發現這樣一個使用台語創作、演出的劇團。

演出完之後我就跟前台的人員說，希望之後可以來幫忙，對方也就留了我的簡單聯絡方式。之後退伍，也就真的開始當起金枝的志工。二〇〇四年的時候，金枝要徵團員來培訓，我其實很想報名，可是又怕怕的。那張報名表填了之後，就一直收在自己的包包裡，不敢拿出來。

若有機會從旁觀察金枝團員間的互動，那會是非常有趣的光景。一群人就這樣聚在餐廳裡，圍著長方桌，或抽菸，或吃飯，或沖泡咖啡。

劇團飼養的貓狗偶爾也來湊上一腳（狗三不五時湊上，貓則偶爾）。這樣的景象，是金枝團裡延續至今的風景。當年的銘謙也許便是在如此的氛圍中，在一群人的鼓吹下，忐忑的遞出自己的報名表。

我是真的，又想寄，又很怕被人發現我想做這件事。就這樣一直拖著，拖到截止期限的最後一天。那個時候我記得好像大家在折賀卡，我就一起來幫忙折。折一折，就有人問說：團裡要招新團員來培訓，銘謙你要不要投投看？我就默默地從袋子裡拿出報名表，和大家說，其實我早就填了。然後就這樣，劈哩啪啦的報名了。

也許是天生個性之故，舞台下的銘謙總是靦腆，說話輕聲細語，對比台上的直接奔放，實在很難將角色與演員連繫在一起。而對於銘謙來說，選擇舞台表演這條路，也從來不是件容易的事。退伍後進入衛生署，有著穩定收入的他，一方面跟著劇組南來北往奔波演出，排練場也有各種演員的基本訓練，與此同時，白日的工作也同步進行著。多頭並進的生活，開始讓他仔細思考之後的道路該當何去何從。是義無反顧

的投入劇場？還是顧全自己的生活，專心在穩定的收入與工作上？

入團之後第三年吧，二〇〇六年那個時候，我就一直在想這個問題。那，我回顧我自己的生命經驗，好像每過三年就會有一個轉變的契機。那，我想，剛好進團也三年了，應該要好好決定一下往後的方向了。因為這樣兩邊跑，白天工作，晚上排練，真的覺得吃不消，而且兩邊都沒辦法把全副心力都放上去，做不到最好。

到底是命運決定人的選擇，還是人選擇自己的命運？從古以來就是一個大哉問。無論如何，如今認為自己來此一世，應該就是要在台上演戲的銘謙，看似天註定的演員生涯，也來自於自己一瞬的決定。從培訓團員到專職演員；從台灣流浪到土耳其探看特洛伊故事的源起之地，高銘謙仍然走在十年如一日的自我修養之路上，如果有人問他，該怎麼選擇，「導演說，記得要選那條比較不舒服的道路。」銘謙必將如此回答。

對金枝演員，這是非常簡單的一件事，沒有什麼太崇高的理想，只是出於對這份志業的喜愛。

「你說為什麼會唸戲劇，因為喜歡啊。」好像不覺得這個問題需要多做思考，鏵萱一邊啜著咖啡，不假思索地回答。

曾鏵萱，高中參加了戲劇社，大學唸了戲劇系，畢業之後，繼續在戲劇的領域裡討生活。二哥常常調侃全世界會想做藝術的人只有兩種，一種是家裡富裕，有錢有閒；一種是天真浪漫，簡單說，就是「頭殼壞去」，單純憑著對戲劇的熱愛，一股腦地投注所有心力。鏵萱便是屬於後者，或者該說，整個金枝演社，都是這樣一群二哥口中的「浮浪貢」，目標遠大，熱情無限，但看起來卻好像一事無成一般。當然，說是一事無成，對金枝人來說也是忑謙虛了。光是選擇走上坎坷的表演藝術之路，又選擇了一種與台灣現況完全背道而馳的風格，已足夠為金枝人贏得尊重。

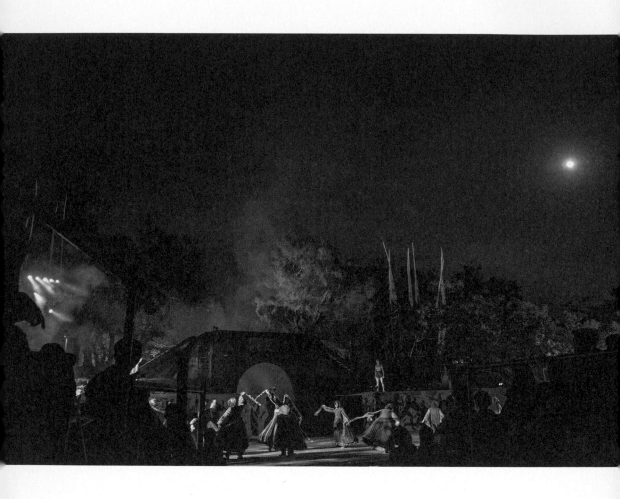

整個金枝演社都是「浮浪貢」，熱情無限，毅然走上表演藝術之路

高中進了戲劇社，就覺得演戲這種事很有趣。你可以在舞台上面扮演另一個人，去體驗另一種生命的樣子，這很吸引我。大概也是因為這樣，我才會一直想當個演員吧，也沒想過其他的。我覺得演員是一種很特別的身分，它很需要你的感受力跟想像力。它（演員身分）會強迫你跳脫你自己，去思考別的東西。

有種說法是這樣的：導演的工作在於處理自己和外在的連結；演員的工作在於處理好自己的內在狀態。但跟著專業劇團走了幾次演出後，卻讓人覺得一個優秀的演員，終其一生要處理的課題，也在於內在與外在之間的平衡。既要處理好自己的內在自我狀態，同時又要保持自己對外在他者的吸收與包容。如此，方能以最柔軟的樣態，詮釋著各種不同的人生經驗。演員的訓練是日日操練的課程與工作，工作之外的生活，則是他們為自己選擇的態度。態度或許不見得決定一個人的高度，卻深深影響著一個人的氣質與心志。減塑、節用，從二哥以降，每一位金枝人都奉行著這樣簡單樸質的生活。也許這樣的生活讓他們更知道，回饋與生活之間的連結，知道永遠不只有「自己」。

我是到了比較後來才開始有這種想法。一開始常常腦裡想的都是「我自己」怎樣才能最好。不過這也很正常，演員本來也要展現自己嘛。可是那個時候，就真的是只想著要怎樣演，不太有去思考說，這個角色是怎樣，他的生命又是怎樣。要到後面，才開始去從角色的立場去想「為什麼」，大概這也跟這幾年看的，還有生活的方式有關吧。

而對於這一眾老戲骨，最重要的還是「回到劇場」。

所說的那股熱情：越來越覺得自己人生一遭，就是要來做演員演戲的。

也是日子。就一個待在戲棚下的觀眾所見，每一位金枝人都有著銘謙枝的演員。日常與表演，日常與修練。在這裡，戲劇是工作，是興趣，把每一天的生活過好，把每一件看似最微小的細節處理好，這就是金

回到劇場。劇場的本質也就是人事時地物不斷在舞台上的變化。到底所謂的演員狀態是什麼？如果按蜷川幸雄所說，觀眾的眼光是刀，一千位觀眾就等於一千把刀。那麼，一位角色就是一種面貌，一千個角色，就是一千種相似卻又相異的臉譜。這和傳統戲曲生、旦、淨、

末、丑的行當分類不同，沒有辦法用一個程式化的方法去演繹。搬演不同角色，還在於演員從自己的生命經驗中，發現角色的面貌，並從中讓自己成為所要詮釋的角色。雖然多變，重點仍在於演員自身是否具備「變」與「不變」的特質。

對於變與不變，淑娟有著自己獨到的解釋：

每一個時刻，或者說每一個時間點，都會有對我產生很大影響的事情。我覺得身為一個演員最重要的，應該就是感受的能力吧。我怎麼去感受自己，我怎麼去感受外在，我怎麼去感受外在跟我自己的關係：外在的變化，我在外在影響下的變化與反應，然後我才能去感受角色。

劉淑娟，二哥戲稱的「師姐」，或者其他團員口中的「娟娟老師」。淑娟的表演面向跨度極大，扮演的角色卻又常與台下的真實樣子所差甚遠。在排練場的淑娟恪遵著一種不變的模式進行每日課題：準時的發聲，排練前或者演出前長長的暖身。也許正如小冬每日必沖的咖啡；

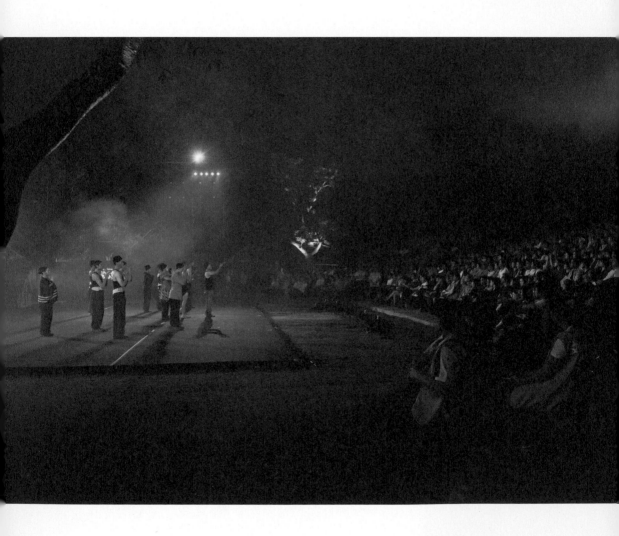

劇場的本質，就是人事時地物不斷在舞台上的變化

或者鏵萱每天必做的更換老爺案前的淨水沉香；或者銘謙每到一個演出地點必定帶著點起的沉香爐，繞著場地，默默祝禱；甚至放大為劇團外出巡演時，必做的「請老爺」、拜四方地基主。這些不變的習慣，隨著時間積累，逐漸型塑出一種近乎於儀式的行為。從不變當中，找尋多變的可能。

我總是在想，我憑什麼站在這裡？那些比我年輕，比我漂亮，聲音比我好的人，為什麼不行？我有什麼是沒有辦法被取代的呢？或者說，什麼是我最特別的呢？到現在，我還是在想這些問題。畢竟，沒有規定我跟你（劇團）合作，你就每一次都必須安排我的位置。

淑娟長期以來對自己的叩問，也許正是一位演員，必須時刻謹記的內省與要求，為此，無論何時總是保持自己的彈性，但又不失自己內在最真實的本質。常有人以「外圓內方」做為對人的稱讚，對淑娟來說，做為一個演員，她正是將這四字表現淋漓盡致。個頭嬌小，天生嗓音較細，不變的內省、感受與訓練，卻總是在台上爆發強烈的能量：有

如放大的身形，不斷摸索而得到的渾厚聲音，時哭時笑，時收時放。

人有千面，但在不斷變換的面貌之下，是一個不斷扣問演員意義的伶人本相。

這是一群伴著二哥，一同追逐戲劇美學與意義的一群人。隨著舞台故事的搬演，持續將金枝做為一個當代劇團的樣貌，深深印在台灣劇場發展的過程中。而《祭特洛伊》，或者金枝演社這群藝術家的動人之處，便在於彼此經過歲月累積淬鍊出的默契與感情。因此即便如二〇一二年入團，第三版才加入的林純惠，也能同樣承接起這份意志，與眾人並肩在這條追逐的道路上。放眼台灣劇場界，成就一部作品太難，《祭特洛伊》是否經典，也許不該由任何人、或者金枝人說了算，但縱貫二十年，而且仍在持續的一部作品，一個劇團，一群人，無論新舊替換，共同編織一首土地、歷史、人文的詩歌，本身已然就是一個經典。就像蕙芬，如今早已如同謝月霞一樣，是所有人的媽咪，所說的：

到了今天，我還是都記得這些人第一天進團的樣子。你看小冬，本來是

阿䘏老師介紹給我們，要演《群蝶》的。第一天約見面的時候，就看到一個書生樣的人，瘦瘦的戴個眼鏡，我就想，這傢伙能演戲嗎？然後他居然一見到我，就很認真的跟我討論起關於愛情應該是怎麼樣。還有允中，那個時候還是培訓的學員，長髮飄飄，常常害我以為這個女生是誰？還有一次還跟另外一個小男生，就故意手牽手，跳著過來問我能不能穿襪子做訓練。還有銘謙，簡直就是我心目中的小天使，之後看到他演戲的時候，心中的小天使模樣真的瞬間被震撼到了。還有�⋯⋯

「青銅鎧甲的希臘人與馴馬的特洛伊人」。這是《伊里亞德》的開場，整篇史詩的中心，也是人類文明不變的難題：暴力與文明。而金枝演社的《祭特洛伊》歷經二十年，從拼貼到敘事，由敘事到抒情，彰顯的還有人性不滅的價值，與生生不息的傳承。

關於製作的歷史，也許時隔太遠，大家都有所遺忘缺漏。但談起關於人的記憶，又總是十年如一日的清楚。二哥可能必須再三確定，才能想起選荷馬史詩做為創作基礎的原因，但卻能將媽媽與品果在砲台甬道裡的對話，記得清清楚楚；克謙或許不記得自己究竟吊了幾顆燈進

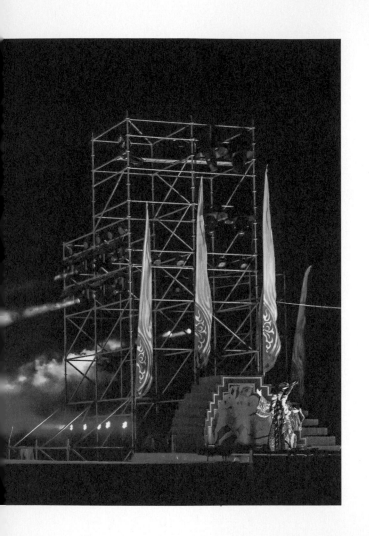

華山，卻會記得桃叔是怎麼打的那些燈，渲染了哪些區位；又或者對蕙芬來說，所有劇團成員第一天踏入門口的樣子，即便都是將近二十年前的往事，卻仍深深烙在記憶裡。就像荷馬所敘述，葉生葉落，人也是如此的一代一代，不斷繼承。這就是屬於金枝演社的史詩，一部以土地四方為宇，時間為宙，其中交織著三代人共通的記憶與生命。

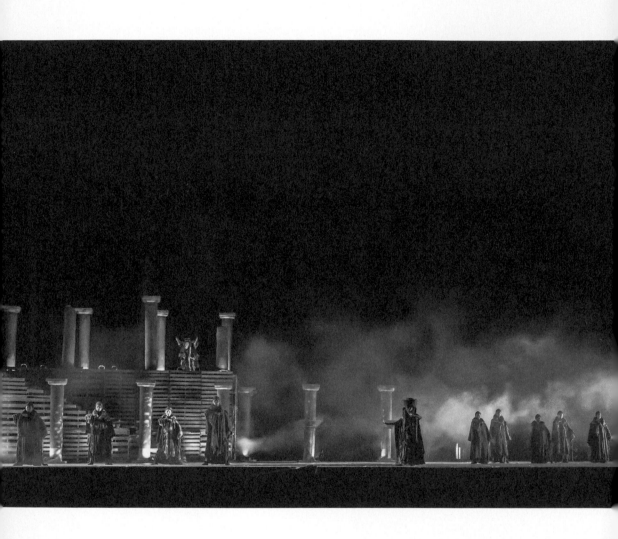

以土地四方為宇，時間為宙，這就是屬於金枝演社的史詩

雲門開演前的必行儀式：演員參拜入園小徑前的土地公

每場開演前的準備。前台人員逐條核對工作項目與內容，務必不遺漏任何細節

音樂設計余奐甫就著筆電與工作燈逐場檢視技術點的身影，是金枝人最熟悉的畫面

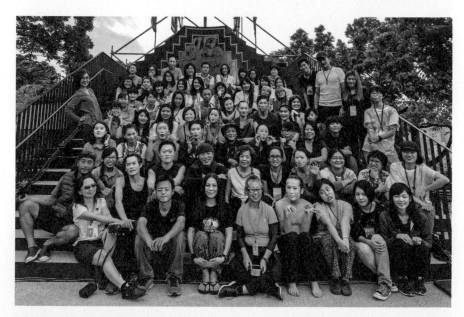

《祭特洛伊》團隊在雲門劇場合影。葉生葉落，代代繼承，交織為金枝三代人的史詩

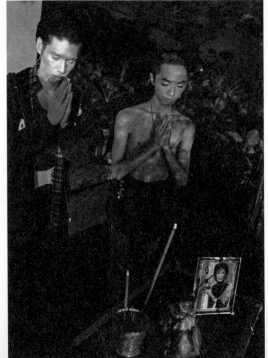

1	3
2	4

1 第三版《祭特洛伊》燈光設計的車克謙，正在調整燈光，細修畫面，一如當年的桃叔

2《祭特洛伊》赴彰化溪州演出，百年老樹群結界為特洛伊古城

3 冒雨確認硬體設備的技術人員

4 雲門開演前的必行儀式：演員奉請老爺（戲神）與謝月霞媽媽移駕大樹書房前觀賞演出

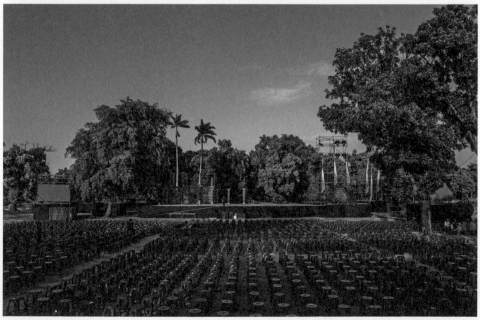

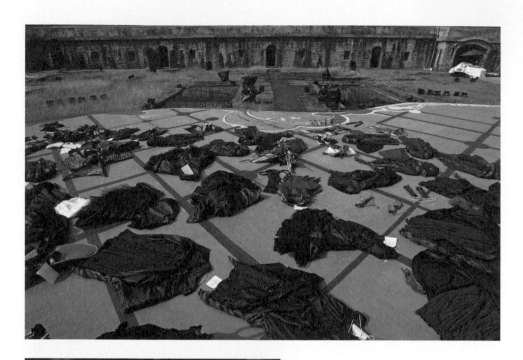

1	3
2	4

1 狹小的砲台甬道，每天必須在這裡連續為演員上妝八小時的化妝設計洪祥瀚（右）

2 靜心準備上場的金枝演員

3 每套重達十多斤的厚重戲服，演後總是浸滿演員汗水，必須借助日光幫忙曬乾

4 不斷磨練自己做為演員的技藝，只為了更好的意志，正是貫穿金枝上下所有人的風格

導演王榮裕排練一景。他常說：不是我們選擇場地，而是戲透過我們的眼睛去看，然後決定要在哪裡搬演

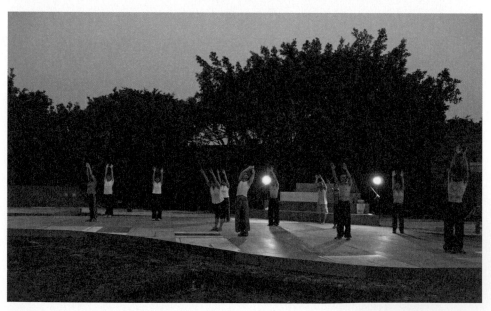

天地暮光中，《祭特洛伊》持續交織的，是藝術家們與土地、與人的連結和叩問

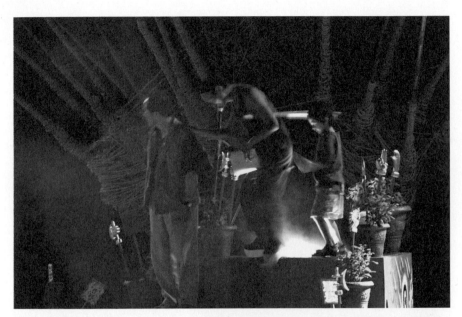

不同的場地就有不同的個性，每次必須重新思考設計。總是不放過任何細節，仔細逐個檢視畫面的燈光設計張贊桃（左一）

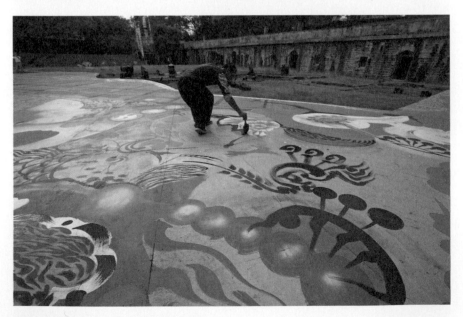

在砲台穹天下彩繪大地舞台的美術設計李俊陽

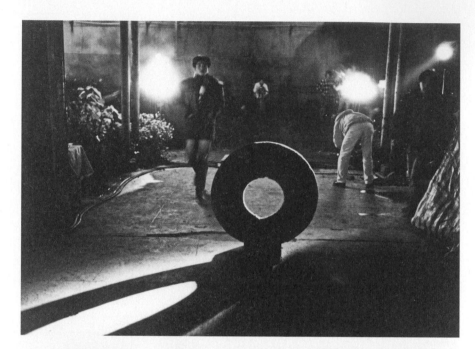

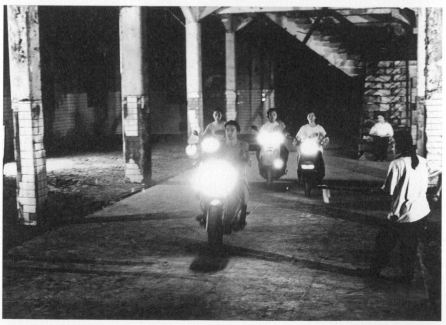

《祭特洛伊》幕後影像

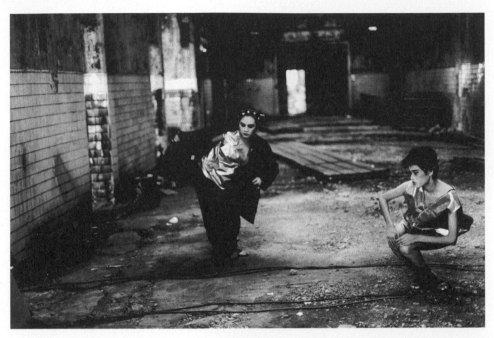

1	3
2	4

1 演員在滿佈碎石殘瓦的酒廠廢墟裡暖身

2 打造古城，親手一筆一筆彩繪牆面壁畫
　的舞台設計張忘

3 就地取材，張忘把廢棄水泥環變為觀眾
　入口處的裝置藝術

4 導演王榮裕永遠在嘗試新的可能，於是
　出現了演出中騎進場內的摩托車隊

2012　第三度擘劃淡水市民環境劇場，首創大型流動式環境劇場，山城河港化身
　　　戲劇舞台，打造全新作品《五虎崗奇幻之旅》。

2013　金枝20週年。《浮浪貢開花》幸福首部曲全台巡演。
　　　首席演員施冬麟的獨腳戲《王子》首演，徹底釋放窖釀二十餘年表演功力。
　　　浮浪貢開花四部曲《幸福大丈夫》首演（華山藝術生活節『焦點劇場』優選）及
　　　2014春季巡演。

2014　【金枝走演・美麗台灣】全台巡演於華山戶外劇場完成第100場次里程碑。
　　　黑色幽默時代喜劇《台灣變形記》首演。
　　　《祭特洛伊》獲全球劇場設計最重量級的《世界劇場設計年鑑1990-2005》
　　　收錄，與雲門舞集《水月》、《流浪者之歌》並列為台灣劇場的代表作品。

2015　浮浪貢開花二部曲《我要做好子》經典重製，全台巡演。
　　　史詩環境劇場開山鉅作再現。十年淬煉，第三度重製《祭特洛伊》經典版，
　　　擔綱雲門劇場開幕元年──戶外劇場開幕演出。

2016　《祭特洛伊》應台南藝術節、新竹仲夏藝文季邀請，赴億載金城、新竹州廳
　　　二地古蹟上演。
　　　擔綱國家兩廳院「國際劇場藝術節」壓軸節目。史詩環境劇場全新鉅作《伊
　　　底帕斯王》首演，180度環形舞台，展現眾神與命運交織的英雄宏偉史詩。

2017　台灣大眾劇場首部曲《整人王──新編邱罔舍》首演。
　　　《祭特洛伊》擔綱彰化縣溪州黑泥文化季開幕演出，溪州森林公園台糖地百
　　　年老樹群化身千年古戰場。

2018　金枝25週年。改編莎士比亞經典，那卡西歌舞喜劇《歡喜就好》首演。
　　　【金枝走演・美麗台灣】全台巡演第200場達陣。於台中國家歌劇院前廣場
　　　感恩演出。

2006　奠定「台灣原生」歌舞劇風格之作。《浮浪貢開花》幸福首部曲（國藝會第一屆表演藝術追求卓越專案優選）首演，席捲老中青三代觀眾，掀起全台「帶爸媽去看戲」熱潮。

2007　浮浪貢開花二部曲《我要做好子》首演，開啟台灣劇場界首見以原班角色人物，持續創作新編的系列劇作。
　　　第二代編導施冬麟首挑大樑新作《仲夏夜夢》於三級古蹟淡水小白宮首演。
　　　《祭特洛伊》獲邀「PQ布拉格國際劇場設計四年展」為台灣參展作品之一。

2008　金枝15週年。史詩環境劇場《山海經》（國藝會第二屆表演藝術追求卓越專案優選），於淡水滬尾砲台首演。
　　　《浮浪貢開花》幸福首部曲、二部曲《我要做好子》應邀擔綱台北藝術節開幕節目。

2009　浮浪貢開花三部曲《勿忘影中人》首演，結合台灣大時代背景，演繹從家族到國族的浮浪貢生命故事。
　　　擘劃淡水藝術節——鎮民環境劇場《西仔反傳說》，整合在地表演團隊及183位素人演員共同演出，為國內社區民眾大規模參與藝術活動之創舉，入選年度十大藝術新聞。
　　　啟動【金枝走演‧美麗台灣】全台巡演計畫。以「全民戲劇」為理念，許諾全台鄉鎮演透透。

2010　首登國家戲劇院。《大國民進行曲》首演（文建會表演藝術創新製作暨演出徵選計畫專案優選），獲雲門舞集林懷民盛讚：「開啟台語音樂劇的時代！」。
　　　再度承辦淡水國際環境藝術節《西仔反傳說》，以每場幕前幕後超過600人次鎮民參與的浩大史詩劇場呈現，深切體現藝術參與的本質。

2011　全國唯一蟬聯三屆國藝會「表演藝術追求卓越專案」優選。《黃金海賊王》首演，重現17世紀大航海時代的福爾摩沙故事。
　　　《難忘的心愛的人——金枝演社的胡撇仔美學》專書出版，深度記錄金枝演社的文化摸索之路。

金枝演社年表紀事

1993 從一張手寫的招募團員傳單開始，金枝演社誕生了。

1993-95 草創時期，陸續發表《成年禮》、《停頓》、《春天的花蕊》、《潦過濁水溪》
 （國家戲劇院實驗劇展）等主要作品，探尋劇場與土地的牽繫。

1996 「胡撇仔戲」登場。《台灣女俠白小蘭》流浪舞台卡車全台走演，確立金枝
 爾後獨特演出風格。演出總計長達11年。

1997 出走制式劇場，探索表演空間。《古國之神——祭特洛伊》在廢棄的台北
 舊酒廠（今華山文化創意園區）演出，入選中國時報年度十大表演藝術，
 並催生華山文創園區。

1998 《天台之蛙》於台北都會大廈頂樓首演，將都市叢林水泥頂端變身編織奇
 想的表演天台。

1999 殘酷劇場暴力美學，寫實震撼。《群蝶》首演，深層剖析愛與暴力，獲評
 價為「當下台北小劇場的傑出之作」。多次應邀海外演出，香港劇評大讚：
 「歷來所見過最有力度、最失重、豔異的悲劇作品。」

2000 駐紮921社區重建區兩個月，巡迴義演《台灣女俠白小蘭》。

2001 《可愛冤仇人》首演，胡撇仔喜劇風格風靡各地大小觀眾。2003年更以濃
 濃台灣味征服北京劇場。迄今仍在全台各地巡演。
 劇團搬遷至淡水，正式有了可以落腳生根、專心發展創作的排練場地。

2002 樹林間的戶外環型劇場。《觀音山恩仇記》於淡水殼牌倉庫史蹟園區首演。

2003 金枝10週年。十年影像紀錄攝影展。
 《羅密歐與茱麗葉》首演（國立中正文化中心「莎士比亞在台北」劇展）。

2004 首部台語歌舞劇創作《玉梅與天來》首演。

2005 《All-in-One：三合一》首演（2005新點子劇展）。
 開啟台灣經典「史詩環境劇場」系列。《祭特洛伊》完整版於淡水滬尾砲
 台首演；高雄旗後砲台加演。史詩與古蹟結合的壯闊格局，艷驚四方。

《祭特洛伊》歷年演出者

角色	第一版(1997)	第二版(2005)	第三版(2015)
說書人	謝月霞		
老人·普里安		謝月霞	
歌者	紀曉君	紀淑玲	
巫女			風采輪
少年			王品果
亞格曼儂	賴秉寰	王榮裕(2005)、吳朋奉(2006)	施冬麟
阿基里斯	許瑞蘭	李允中	李允中
特提斯	吳青蓉	林浿安	
伊弗吉尼亞	紀曉君	曾鏵萱	曾鏵萱
帕特羅克洛斯	王詩淳	高銘謙	陳欣宏
赫克托	張雅雯	施冬麟	高銘謙
安度美姬	林浿安	劉淑娟	劉淑娟
卡珊卓		劉姿君	錢宇珊(2015)、林吟蔚(2016、2017)
小孩·里奧斯		王品果	
惡靈		江譚佳彥(2005)、顏琨鋗(2006)	
女人	吳怡臻、黃琴雅		
歌隊	周曼農、魏瓊玲 陳淑蓮、黃采儀	葉必立、鄭湘玲、潘妙宜	葉必立、林純惠、郭姿君、廖家輝、蕭景馨、蘇德揚(2016)、邱任庭(2017)
樂師		鄭捷任、鍾成達(2005)、王繼三(2005)、李宜蒼(2006)	

第三版（2015）

王榮裕

風采輪

游蕙芬、李建常

游蕙芬

施冬麟

張忘

車克謙

余奐甫

風采輪

賴宣吾、高佳霖

洪祥瀚

楊竣凱

黃湘潤

可樂王

侯文碩、王麗芬（2016）

李宛璇、朱家蒂

虞淮

許育菁、蔡元智

廖若涵

洪筱欣、王瑋儒、呂恩萍、蔡詩韻、
李家亦、許哲禎、楊書愷

除了展演製作團隊以及演出者，還要特別感謝《祭特洛伊》三度搬演的所有工作夥伴、志工；每一位相伴金枝的師長、朋友、觀眾和幕後支持，與我們在這條路上並進前行。

《祭特洛伊》歷年展演製作團隊

職 稱	第一版（1997）	第二版（2005）
藝術總監・導演	王榮裕	王榮裕
音樂總監		
製作人	游蕙芬	游蕙芬
編劇	周曼農、游蕙芬	游蕙芬、王文德
副導演		
助理導演	賴秉寰、林洟安	江譚佳彥、施冬麟
舞台設計	張忘	張忘
燈光設計	張贊桃	張贊桃
音樂設計	余奐甫、鄭捷任	余奐甫、鄭捷任
作曲	鄭捷任	王文德、鄭捷任、紀淑玲
美術設計		李俊陽
服裝設計	蘇菁菁	賴宣吾
化妝設計	劉秀庭	洪祥瀚
舞台景觀裝置	黃禹、湯劍台、張儀民	湯劍台
道具設計製作	石志明、蔡俊典	李俊陽、李宏美
髮型協力		
平面視覺設計	蔡慧娜	川瀨隆士
舞台監督	吳敏慧	歐衍穀
燈光助理	車克謙	黃羽菲
服裝助理・管理執行		朱家蒂
排演助理	詹淳惠	劉姿君、曾鏵萱
化妝助理		
音樂執行		傅凱羚
行政製作群	戴淑華、徐永樹、陳淑玲	曾瑞蘭、張桂娟、吳金玲、沈慧娥

未竟之曲
——
附
錄

第四幕

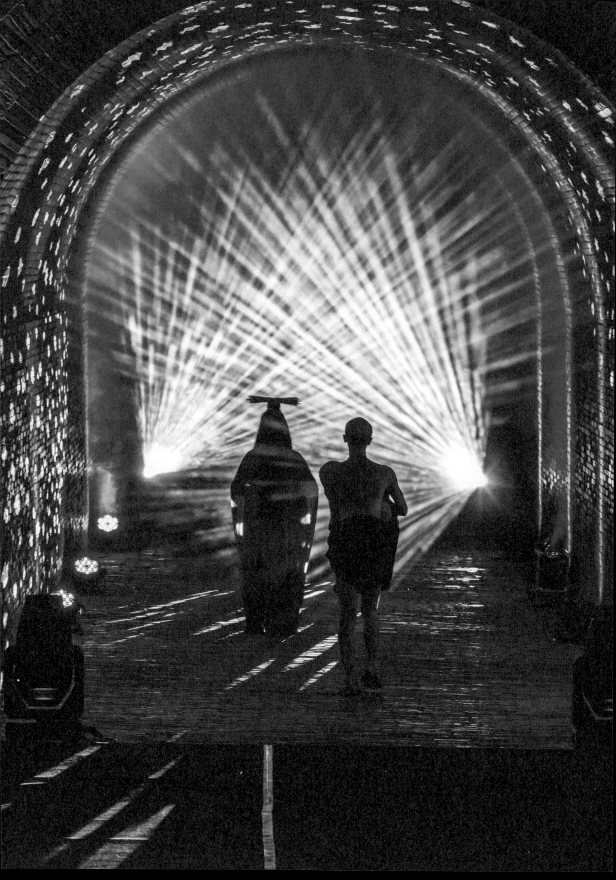

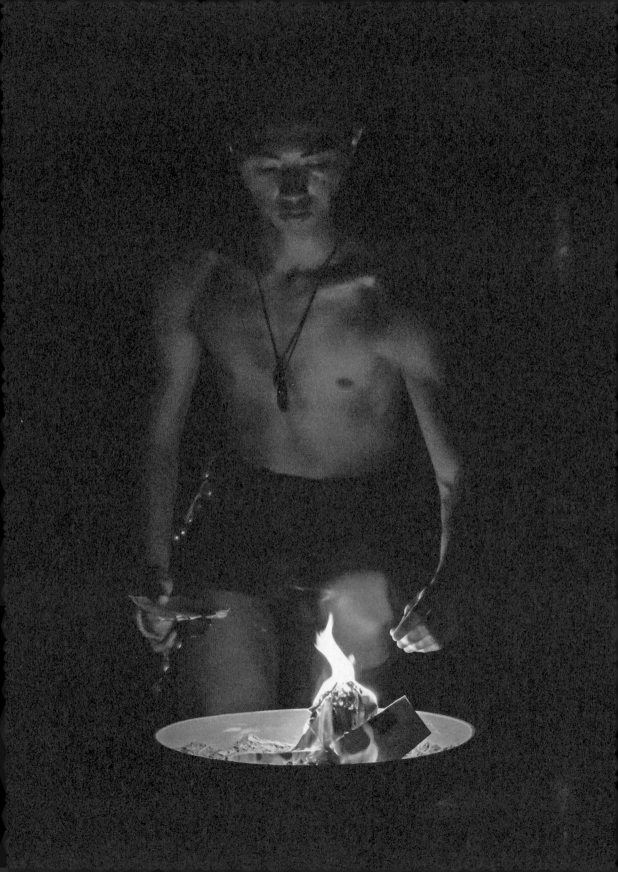

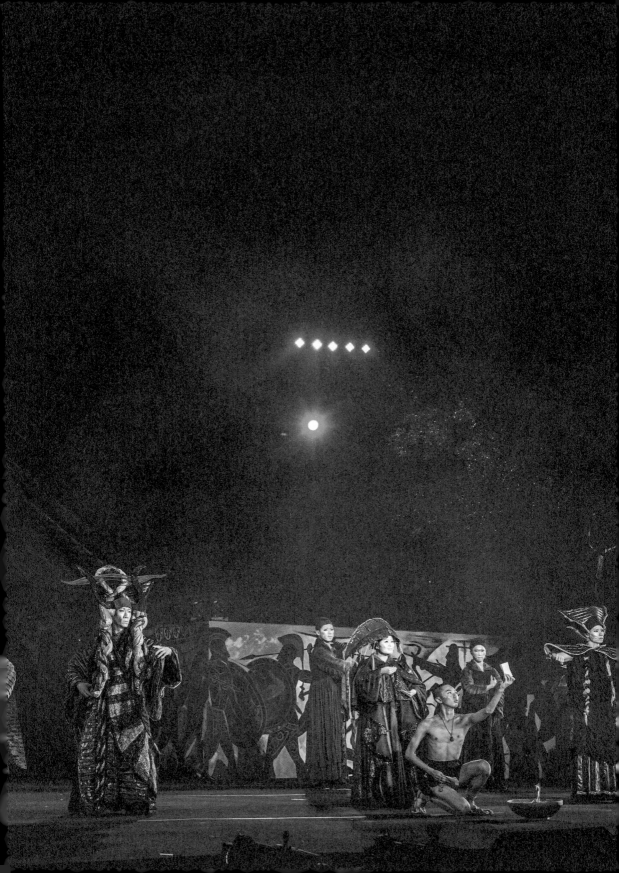

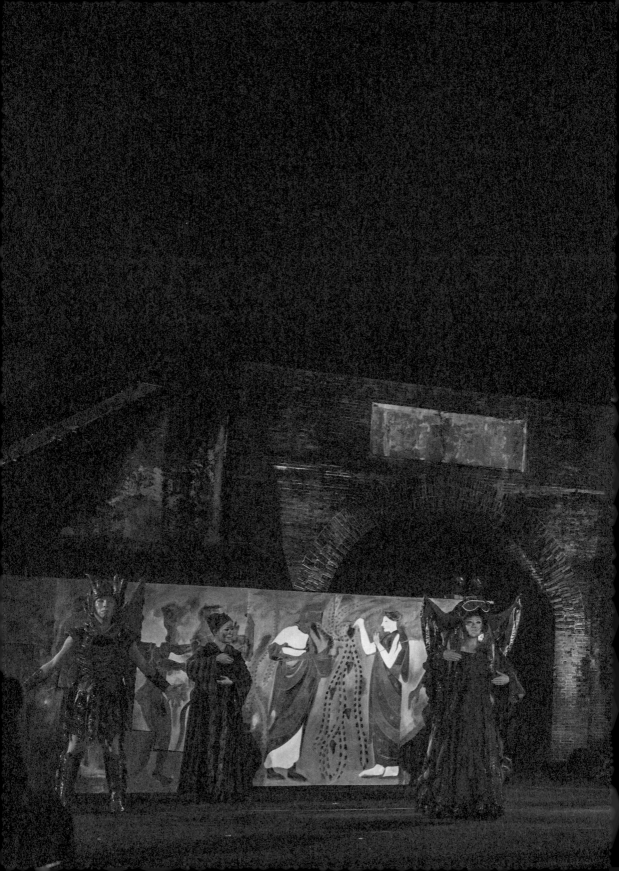

▲角色一一上場。在場中站定，如雕像。

▲[少年]捧火盆上。穿過角色及歌隊之間。

▲[少年]跪坐於前方，放下火盆，點燃金紙。

▲全體演員穿越舞台，下。

▲[少年]起身，下。

▲場中獨留火盆餘光。

▲全體演員出場，謝幕。

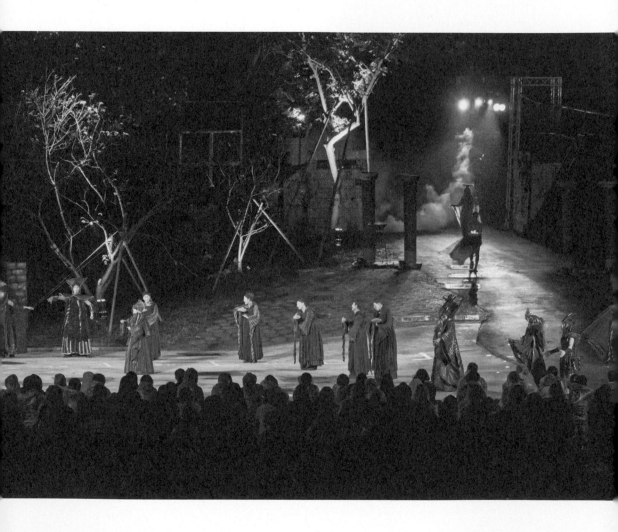

▲[歌隊]上，皆如懷抱嬰兒狀。

▲[巫女]穿越眾人。

巫女：

[安魂曲] 魂兮歸來　安然若夢

明光如如　照見世間

生死浮塵　性命相依

春來秋往　搖歌不息

▲[少年]下。

巫女、歌隊：

[安魂曲] 魂兮歸來　萬物化育

夏草青青　冬枝落泥

四季榮枯　悲喜相依

安住如如　搖歌不息

搖啊搖　搖啊搖　搖啊搖　搖啊搖

搖啊搖　搖啊搖　搖啊搖　搖啊搖

▲[巫女]緩緩步行，下。

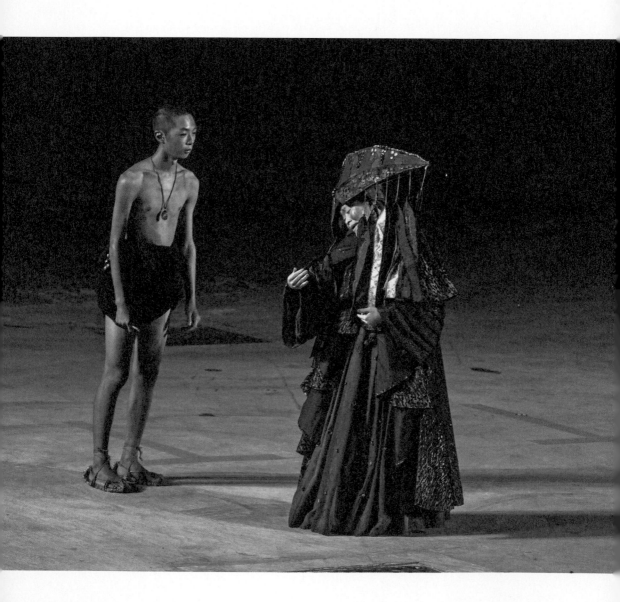

放心吧　放心吧

你佇阿母的懷抱內　咿咿仔睏吧

搖啊搖　搖啊搖

你佮阿母　是同款的命運

搖啊搖　搖啊搖　搖啊搖　搖啊搖

搖啊搖　搖啊搖　搖啊搖　搖啊搖

▲［安度美姬］唱曲之間，［歌隊］抱起［里奧斯］，走上祭台。

▲［安度美姬］彷彿仍抱著［里奧斯］，持續唱曲。

▲［歌隊］將［里奧斯］從祭台上摔下。

▲［安度美姬］仍唱著曲子，宛如［里奧斯］還在她懷裡。

▲［歌隊］下。

▲［少年］悄悄走近［安度美姬］，看著她。

▲曲終。［安度美姬］靜止凝立。

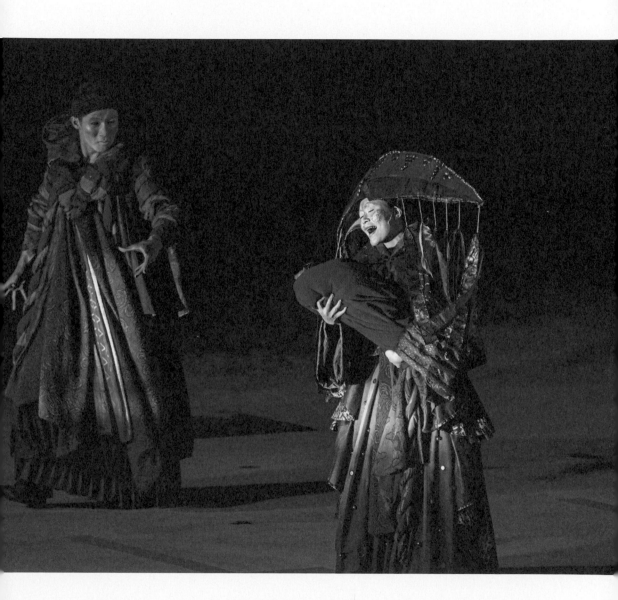

▲[歌隊]再上前。[安度美姬]退。

歌隊：

為著他，妳要忍耐。

毋通惹王生氣，造成閣較大的痛苦。

安度美姬：

里奧斯，你在哭？

阿母抱，阿母惜。

予阿母攑鼻一擺　你的香味。

阿母唱歌　搖你睏，

你在夢中　金金仔大漢，

無煩惱，無悲傷。

▲[安度美姬]唱[搖籃曲]。

安度美姬：

[搖籃曲] 乖子啊　你為啥物哭

為啥物哭佮　遮呢傷心

放心吧　放心吧

你佇溫暖的搖籃底　咿咿仔睏吧

金兒啊　你為啥物嚎

為啥物嚎佮　遮呢驚惶

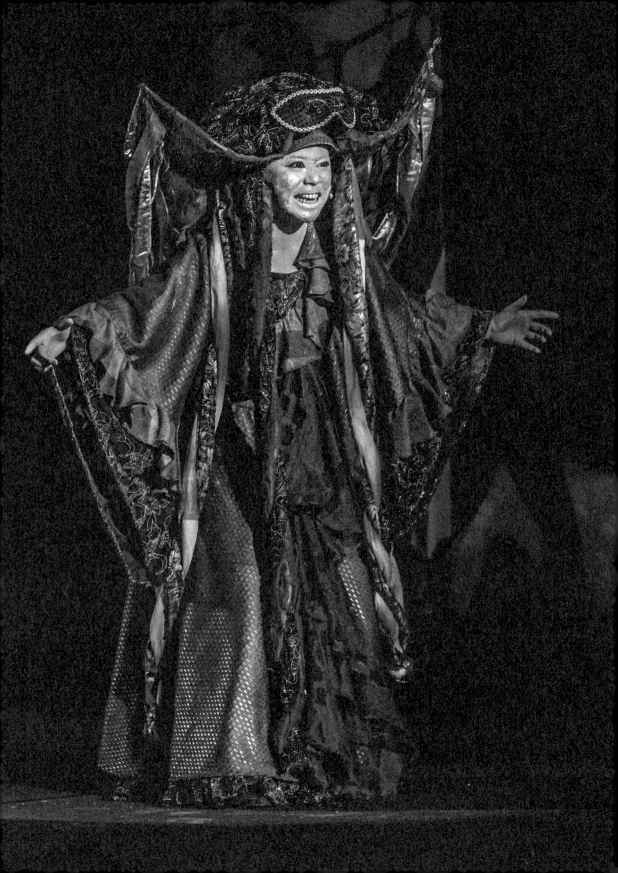

卡珊卓：

黑暗神，將我帶走。

我這就 去面對 我的命運。

恁種著 是 荒涼，收成 就是 毀滅。

▲[卡珊卓]隨[亞格曼儂]下。

安度美姬：

卡珊卓！

里奧斯，無驚，阿母在遮。(▲[歌隊]上前。)

阮已經準備好，綴恁去。

歌隊：

奉 王兮令，帶走里奧斯。

安度美姬：

我的子，袂當佮他的母親作夥？

歌隊：

他必須死。

赫克托的債，他的子要還。

安度美姬：

他只是囝仔，啥物攏毋知。

卡珊卓：

安度美姬，看，

黑暗神　正在唱歌，

將勝利的花圈　戴在我的頭殼頂。

安度美姬：

亦攏有　啥物款的悲傷

無屬於咱？

特洛伊滅了，

咱未來的命運　已不在家己手頭。

卡珊卓：

族人的災難，我無法度解救。

族人流的鮮血，我的血　為他們報仇。

▲［安度美姬］低泣。

卡珊卓：

哭吧，安度美姬，

將目屎哭予乾，勇敢活落去。

我佮族人　會在天頂看著妳。

▲［歌隊］引［卡珊卓］。

亞格曼儂：

阿果斯人，享受勝利。

揀倒城牆，拆開每一粒石頭，

將特洛伊城　踏做平地！

▲[亞格曼儂]踞於祭台，[歌隊]環繞。

▲[卡珊卓]上。邊走邊舞。

歌隊：

卡珊卓，王兮人，

過來。

卡珊卓：

緊來啊，少女啊，

綴我跳舞。慶祝我嫁予一個國王。(▲[卡珊卓]舞。)

他今嘛夢想　威名顯赫，

煞毋知，真緊就會　悲慘地死去。

▲[安度美姬]懷抱[里奧斯]上。

安度美姬：

卡珊卓！

安度美姬：

我聽見　你的聲音……

我的愛……

你　返來了……

▲笛聲起，[重逢曲]。

▲[安度美姬]引[赫克托]退。

▲[少年]追隨兩人背影。

▲[巫女]起舞。

▲音樂起，由小漸大，沈重的狂暴憤怒之音。

▲[少年]感應[巫女]之舞，漸趨不安，奔走。

▲[亞格曼儂]隨樂音上，引[歌隊]（群鬼）。鬼王之姿，所及皆惡。

少年：

大地收走　所有屍體，

但是，又出現了　閣較濟的屍體。（▲[少年]徘徊四顧。）

惡戰，城滅，

特洛伊走向盡頭，是　黑暗。

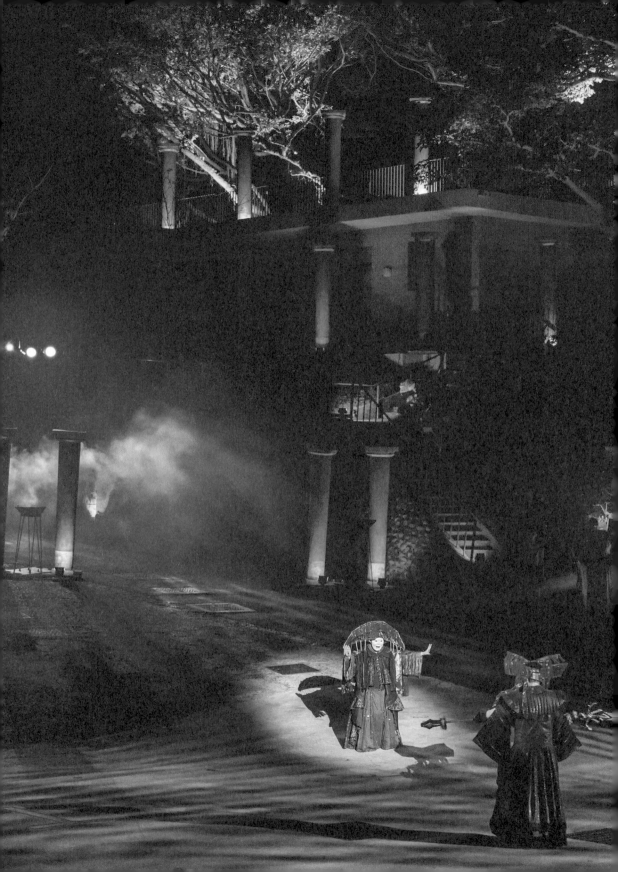

▲[赫克托]撐住最後一口氣，挺立不動。

▲[少年]手中燈火漸弱，熄滅。

▲[安度美姬]驚起。

安度美姬：

赫克……托……

▲[安度美姬]雙手無言向天。

阿基里斯：

天地　無聲，

一切攏結束了。

只剩　滿山　屍橫　遍野。

我的身軀　亦將佮他們作夥。

天神啊，祢敢有看到？

這就是咱偉大的遠征軍

得到的讚聲！

▲[阿基里斯]退。

▲[安度美姬]走向[赫克托]。

▲[阿基里斯]怒吼一聲，衝上前去。[赫克托]還擊。

阿基里斯：
死亡已經近在眼前，
我欲迎向前！
感情，記誌，世間一切，已不存在。
刣死赫克托，是我唯一願望！

▲[阿基里斯]、[赫克托]激烈對戰。
▲[安度美姬]登上城樓。[少年]執燈火立於她的身後。

赫克托：
死亡已經近在眼前，
我決心迎接！
光明神，特洛伊的先祖，
赫克托，將欲驕傲的 去佮恁見面了！

▲[赫克托]不顧一切上前，兇猛廝殺。
▲[阿基里斯]殺[赫克托]。
▲[赫克托]後退，微笑。

赫克托：
安度……美姬……

阿基里斯：

赫克托！出來受死！

▲[赫克托]上，舉步又止。

赫克托：

特洛伊的族人，赫克托的兄弟，

已經攏死在阿基里斯的手頭。

我如何返去，面對他們的母親佮妻兒？

阿基里斯：

赫克托！

赫克托：

赫克托絕不承受屈辱。

我欲戰落去！

刣他會死，我，風光入城；

刣他袂死，我亦光榮死在家己的故鄉！

▲[赫克托]迎上。

赫克托：

阿基里斯！

▲［阿基里斯］的死亡修羅之舞。開展殺戮。

巫女：

［修羅殤］烈火　熊熊　熾焰　灼灼

展　狂怒之姿

殺戮燎原　風捲鬼哭神號

惡星　閃爍　冥河　血染

斬　幻然餘夢

浮沈五濁　光滅修羅花身

巫女、阿基里斯：

［修羅殤］此身已墮　此心已無　此命已盡

如顛如狂　皆化塵土

▲［阿基里斯］盡殺［歌隊］。

少年：

日頭出來，日頭落山，

他的身軀，浸伫　特洛伊人的鮮血　內底，

猶原　無法度　停止落來。

他　正在召喚　死亡的來到。（▲［歌隊］下。）

▲[阿基里斯]發出怒吼。
▲[赫克托]退。

巫女：
[修羅殤] 惡夢　悲傷　青春　喪亡
斷　修羅戰鼓
黑暗前路　哀嘆孤魂無蹤

▲[阿基里斯]步下祭台。

阿基里斯：
我聽見　他　在喚我的名。
帕特羅克洛斯，死了？（▲[歌隊]引[帕特羅克洛斯]退。）
是我送他去死。
天神，這就是祢的旨意？
既然如此，就叫赫克托來受死。
因為　阿基里斯
已經無法　擱活佇這個世間！（▲[阿基里斯]動作。）
戰鼓，起！（▲戰鼓起。[歌隊]列陣。）
死神，作前！
獻吾身，化地獄之火！
燒盡，一切世間！

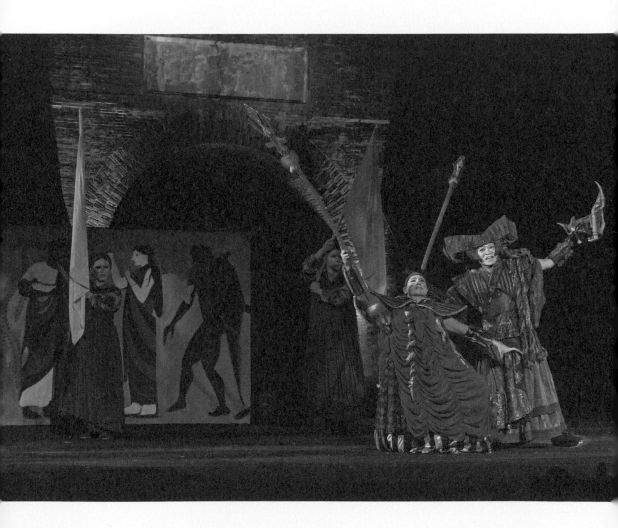

帕特羅克洛斯：

赫克托，

阿基里斯的兄弟，帕特羅克洛斯，

來收你性命。

赫克托：

阿基里斯毋敢出戰，派你替他受死。

▲[赫克托]、[帕特羅克洛斯]對戰。

阿基里斯：

天神啊，

我，阿基里斯，佇遮向祢請求，

請賜予帕特羅克洛斯 滿載而歸的光榮。

但願他永遠不死，我佮他，

同齊挽下特洛伊神聖的花蕊。

光輝的名聲，獻予祢，偉大的神。

▲[帕特羅克洛斯]敗陣。[赫克托]殺[帕特羅克洛斯]。

帕特羅克洛斯：

阿基里斯！（▲[帕]死去。在場中如雕像。）

▲[阿基里斯]、[帕特羅克洛斯]動作，如儀式般。

▲[阿基里斯]上祭台。

▲[帕特羅克洛斯]執長槍，走向戰場，樣子像戰神。

歌隊：

踏風行，意氣昂，

鬥志煥發戰士魂；

同生同死，伊是阿基里斯上親的伴，

盡此生斬不斷的連體，帕特羅克洛斯。

巫女、帕特羅克洛斯：

[修羅殤] 戰鼓再起　戰士向前　為吾至愛

獻吾一切　身化風雷

▲[帕特羅克洛斯]橫掃沙場，銳不可擋。

少年：

戰場上，仇恨對仇恨，怒氣對怒氣，

發出驚天動地的聲響。(▲[少年]搗耳)

到底是死亡的哀叫？

亦是勝利的呼聲？

▲[赫克托]迎上。

祖先的靈魂正在天頂看著咱。

今仔日，決定要阿果斯人，付出全部的代價。

▲［亞格曼儂］退。

帕特羅克洛斯：

耳孔邊只剩特洛伊人的喊聲，響徹雲霄。

敢講　你的心是鐵石打的？

敢講　你驚命運到來的時裤？

假使阿果斯人毀滅，你的名聲何用？

阿基里斯：

毋通逼我。

阿基里斯的決定，無可能改變，

若無，只有更加予人看輕。

帕特羅克洛斯：

請命我出戰，

以你的名，贏得光榮。

阿基里斯：

帕特羅克洛斯，

我的雙手，我的驕傲。

去吧，去打擊特洛伊人，

以我的名，展現威風。

▲〔修羅殤〕音樂強烈再起。(〔搖籃曲〕音樂止)

▲〔赫克托〕領〔歌隊〕，團團圍困〔亞格曼儂〕。

帕特羅克洛斯：

阿基里斯，赫克托正在追殺咱的同伴。

阿基里斯：

是亞格曼儂的自私，害他們失去保護。

歌隊：

阿基里斯何在？

為何毋願出戰？

阿基里斯何在？

為何放阮無顧？

帕特羅克洛斯：

我已經無法按捺。

阿基里斯：

帕特羅克洛斯，

我咒詛過，特洛伊人若無打到咱的面頭前，

我，決不出手。

赫克托：

族人啊，放聲喊出咱的怒氣，

赫克托：

向前，特洛伊的族人，

毋通越頭，綴我向前！

安度美姬：

金兒啊，你為啥物嚎？

你佇阿母的懷抱內，咿咿仔睏吧。

赫克托：

為著自由，為著家園，

為著咱的親人、子孫，為著祖先，

安度美姬：

[搖籃曲] 搖啊搖　搖啊搖　搖啊搖　搖啊搖

赫克托：

特洛伊人啊，向前！

安度美姬：

[搖籃曲] 搖啊搖　搖啊搖　搖啊搖　搖啊搖

▲[赫克托]傷[亞格曼儂]。

亞格曼儂：

阿果斯的勇將何在？

對付赫克托！毋通敗在他的手頭。

▲［赫克托］引［歌隊］列陣。

▲［亞格曼儂］上。

亞格曼儂：

予 日頭袂落山，

令 黃昏不降臨，

特洛伊不滅，戰鬥不止。

赫克托：

哪管 戰偌久，

毋驚 氣力盡，

阿果斯人不退，戰鬥不止。

赫克托佮族人，絕不屈從。

▲［赫克托］、［亞格曼儂］對戰。

▲［安度美姬］上。坐於城樓頂，懷抱［里奧斯］，吟唸［搖籃曲］。

▲［修羅殤］音樂持續。［搖籃曲］音樂漸進。

安度美姬：

乖子啊，你為啥物哭？

為啥物哭佮遮呢傷心？

放心吧，放心吧，

你佇溫暖的搖籃底，咿咿仔睏吧。

少年：

特洛伊人，哭吧！

予目睭開始慣習流目屎。

無哇久的未來，就會有哭未完的日子。

卡珊卓：

哭吧，特洛伊人，大聲哮出來，

為著唱出故鄉的歌，咱欲忍受的苦難

亦無結束的日子。(▲[卡珊卓]退。)

赫克托：

光明神，特洛伊人的先祖，

我抱著希望，向恁請求，

將命運用船載來的，彼的阿果斯人，趕回返海上。

但願我永遠不死，像恁受人敬重，像太陽初昇的時，

我會為阿果斯人帶來禍害。

▲戰鼓咚咚。[歌隊]上。

巫女、歌隊：

[修羅殤] 若櫻燦爛　若枝挺挺　心若懸山

戰士之命　無疑無悔

他無應該侮辱上勇敢的阿果斯英雄，

搶走眾人獻予我的戰利品。

阿基里斯的尊嚴毋容允糟蹋。

帕特羅克洛斯：

天神曾顯示，你，

半人半神之子，阿基里斯，

會佇特洛伊 留下永遠的光輝名聲。

咱就暫時固守船邊，

亞格曼儂真緊就會後悔。

阿基里斯：

天神亦講，我註定無可能回返家鄉，

佇刣死赫克托以後。這就是我的選擇。

亞格曼儂的野心，留予他去滿足；

顯耀我名聲的日子，由我來決定。

帕特羅克洛斯：

我歡喜等待彼一工的來到。

帕特羅克洛斯 以鮮血立誓，

毋管你去佗，我永遠追隨。

▲［少年］搖鈴。［卡珊卓］上。

▲[赫克托]退。

巫女、歌隊：
聳立的高牆　禁錮自由的映望
斑斑石痕　堆疊千年的哀傷
明日啊　出征的歸人
身在何方？

▲[安度美姬]一步一回頭，下。
▲[少年]站在城樓頂的燈火旁，望著兩人。

▲[赫克托]走上祭台，祈禱。

▲戰鼓再起。低沉。
▲[阿基里斯]、[帕特羅克洛斯]上。

阿基里斯：
戰，毋戰，阿基里斯決定！

帕特羅克洛斯：
咱若無出戰，特洛伊的赫克托上歡喜，
因為他最可怕的對手無佇遐。

阿基里斯：
予亞格曼儂去面對。

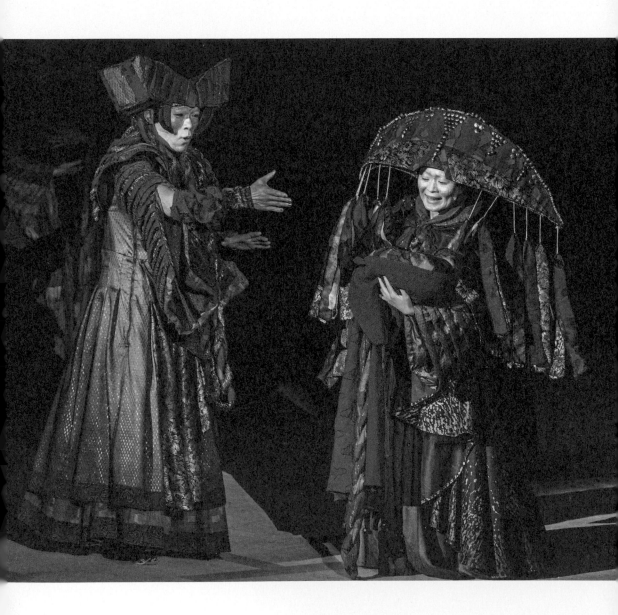

安度美姬：

里奧斯……你看，咱的後生，睏佮遮爾仔甘甜……。

赫克托：

睏吧，里奧斯，安心予睏眠來佮你晟養，

你會大漢，變成一個勇猛的男子漢，

當你綴沙場返來，族人會講：

你，比你的父親，閣較強！

▲[赫克托]欲走。

安度美姬：

赫克托！

赫克托：

安度美姬，今仔日是分別的日子，亦是重逢的日子。

就算命運已經註定，我嘛欲佮伊對抗，

無人會當將我刣死！

安度美姬：

城樓頂的彼蕊燈火，我會一直佮點著，

在你返來進前，我絕對袂予它熄去。

安度美姬：

此刻，若親像記誌一般的鮮明，

自你彼一工，打敗眾多的求婚者，

偎我的父王身邊，驕傲來牽起我的手。

赫克托：

過去，若親像此刻同樣的快樂，

自妳彼一工，身穿純潔的新娘衫，

偎族人的歌聲中，歡喜來行入我的懷抱。

安度美姬：

今仔日是重逢的日子？亦是分別的日子？

赫克托：

我的愛，如今的我，已經不是安度美姬的，

如今的赫克托，是屬於特洛伊的，

屬於他的族人、兄弟，以及他的族人的家後佮母親的。

安度美姬：

但是安度美姬，永遠是屬於赫克托的。

▲［歌隊］上前，抱著沈睡中的［里奧斯］。

▲［安度美姬］將［里奧斯］抱入懷裡。［歌隊］退。

鐵甲已朽，親人的面容猶新。

戰士啊，你的身軀佇沙場，

靈魂卻在永遠的家鄉。

▲笛聲持續。［少年］搖鈴，退。

▲［赫克托］、［安度美姬］隨樂起舞，漸趨漸近。［歌隊］上。

歌隊：

情思思，意綿綿，

柔情能化鐵般心；

堅貞無瑕，伊是赫克托上親的人，

三生石所印記的愛妻，安度美姬。

▲［赫克托］、［安度美姬］場中相遇。

安度美姬：

是風？亦是魂？

是赫克托的形影，倚佇安度美姬的頭前。

赫克托：

是月娘？亦是水影？

是安度美姬的花容，映佇赫克托的雙眼。

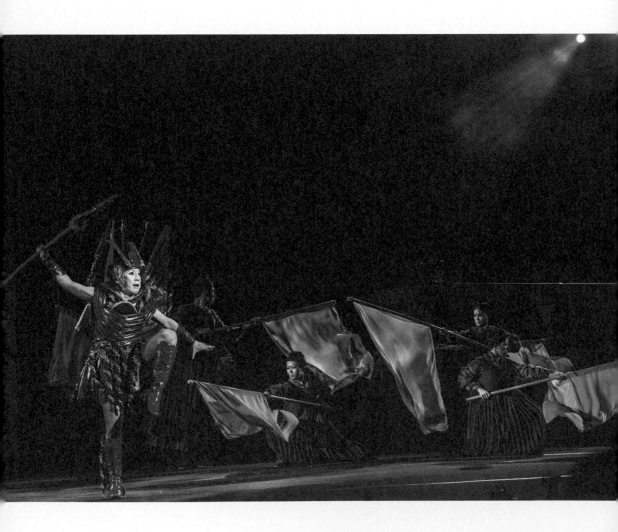

▲[少年]隨[巫女]歌聲動作，儀式性的呼應[赫克托]。

▲笛聲起，悠揚帶點淒涼。[歌隊]退。

▲[亞格曼儂]奪走[阿基里斯]的戰利品，[阿基里斯]怒。兩人退。

少年：

土粉漫揚，時間消逝佇殺戮內底。

無邊夜霧，死亡伴隨著暗影而來。

▲[赫克托]感應[少年]動作，漸趨一致。

▲[少年]搖鈴，為[赫克托]引路。

▲[安度美姬]執燈火上。獨立城樓遠眺。

安度美姬：

城樓頂，孤影徘徊，

看未清，天地茫茫。

聳立的高牆，禁錮思念的心魂，

斑斑石痕，守候無止的等待。

今夜啊，出征的歸人，敢會返來？

▲[少年]手勢，彷彿為[赫克托]撥開夜霧。

赫克托：

月光清冷，映照回家的路；

▲[阿基里斯]、[赫克托]各逞豪勇，奔馳場上。

亞格曼儂：

阿果斯的勇將，攻城！

去呀！踏破特洛伊的城門！

予他們攏死在城外，不得埋葬！不留全屍！

赫克托：

特洛伊的兄弟，護城！

彼的阿果斯人，違背神意來到遮，向咱製造恐怖佮災難。

欲將特洛伊套上奴隸的枷鎖，

咱，絕不對他們讓步！

▲[亞格曼儂]踞於上，[阿基里斯]展殺氣，進逼[赫克托]。

巫女：

[修羅殤] 戰鬥　無休　殺戮　無間

任　風暴雷狂

騰騰怒氣　引渡戰魂哭聲

巫女、赫克托：

[修羅殤] 若櫻飄舞　若葉紛飛　吾亦隨去

戰至最後　無驚無懼

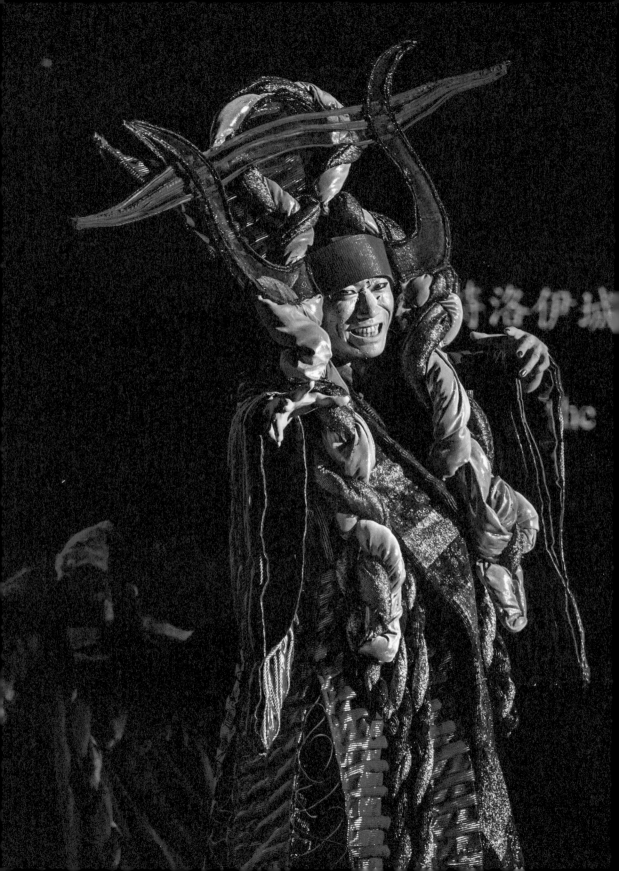

火照　彼岸　燦爛　虛空

收　朝露命身

三千幻影　狂歌浮世地獄

巫女、亞格曼儂：

[修羅殤] 我欲而愛　我欲而嗔　我欲而痴

如醉如狂　若潮湧動

▲ [阿基里斯] 上，如火灼灼。

歌隊：

火中生，絕代雄，

光輝如箭疾如風。

黃金火焰，伊是阿果斯上光的星，

眾天神所寵愛的戰士，阿基里斯！

▲ [赫克托] 上，銀槍閃爍。

歌隊：

銀光耀，千丈芒，

豪氣吞吐英雄膽。

光明之子，伊是特洛伊映望的干城，

眾人民所敬愛的皇子，赫克托！

卡珊卓：

光明神啊　滾滾血河在我的四周奔竄

看　全是血的城門！

亞格曼儂：

四境八方　聽吾令

吾乃亞格曼儂　戰爭之王

卡珊卓：

光明神啊　風暴的前奏正在呼嘯

看　特洛伊墜入黑暗！

▲[卡珊卓]退。

亞格曼儂：

十方生靈　入修羅

吾乃眾神應許　王者之王

▲[亞格曼儂]跳起修羅之舞（狂暴），入修羅境。歌隊環繞。

巫女：

[修羅殤] 大地　震動　百鬼　前行

起　修羅戰鼓

灼灼火身　狂飲世間黑暗

▲戰鼓起。

▲［亞格曼儂］步行於紅布上。

亞格曼儂：

獻吾血，號令！！

戰神，作前；

冥河之火，滅一切光明。

恐怖神，毀滅神，作前；

血河開路，為吾疊起殘骸狂湧。

阿果斯艦隊，作吾的意志，

鐵甲踏平特洛伊城。

長頭鬃的勇士，作吾的刀鋒，

將殺戮佮死亡，送予特洛伊人。

▲［歌隊］和聲。淒厲號角響起。

▲［少年］引［伊弗吉尼亞］退。

歌隊：

心高志大　阿果斯王，

為特洛伊古城絕色花，

揚千帆，跨怒濤，

意氣風發橫槊驕。

歌隊：

蠻荒有霸主，梟雄吞食親骨肉。

為渡海遠征特洛伊，亞格曼儂獻上千金祭軍旗。

展威風，顯王意，鼓舞軍心得勝利。

伊弗吉尼亞：

父王！

▲[亞格曼儂]舉刀獻祭禮。

伊弗吉尼亞：

父親！

▲[亞格曼儂]殺[伊弗吉尼亞]。

▲自[伊]身上垂下長長紅布條，拖曳向前宛如血河。

▲[卡珊卓]如承受[伊]相同的痛苦。

巫女：

[花嫁曲] 花開無情風雨

欲望血祭 哀哀落土

獻伊無瑕之身嫁出門

一路悲歌 行向幽冥道

替修羅啟戰鼓

▲[少年]引。[伊弗吉尼亞]出，新嫁娘裝扮。

伊弗吉尼亞：

[花嫁曲] 花心暗藏戀夢

含嬌睇望　幽幽如詩

伴我這位新娘嫁出門

一路唱歌　行上朱紅道

盼意愛結連枝

▲[卡珊卓]在祭台前倒下。

伊弗吉尼亞：

父親！我遵照你的命令，偱家中啟程，

一路經過平沙漠漠，霜草野地，

總算趕在你出征進前，來到你的面頭前。

亞格曼儂：

伊弗吉尼亞，我上值得驕傲的查某子，來；

是妳為咱贏得勝利，顯耀咱阿特柔斯家族光輝的名。

過來！

▲[巫女]擊節出聲。[歌隊]應和。

▲[亞格曼儂]步步進逼，將[伊弗吉尼亞]逼上祭台高處。

▲[亞格曼儂]出。死亡暴力的鬼王形象。

卡珊卓：

亞格曼儂，陰曹地府的新郎，

看，他的身軀，涵涵滴的鮮血，

是長久以前野蠻暴行留下的臭腺味。

這場婚禮是因，亦是果。

▲[亞格曼儂]逼向[卡珊卓]。

亞格曼儂：

王者，力量；強者，惡禽猛獸。

特洛伊的花，入我手；

特洛伊的人，全不留。

▲[卡珊卓]如暴雨中被摧折的鮮花，承受極大痛苦。

少年：

過去偕現在，佇她的身軀重疊。

看，彼邊行過來的，

正是王兮女，伊弗吉尼亞。

死亡的婚禮，有兩個新娘。

殺戮　由殺戮開始，

亦偎殺戮來結束。

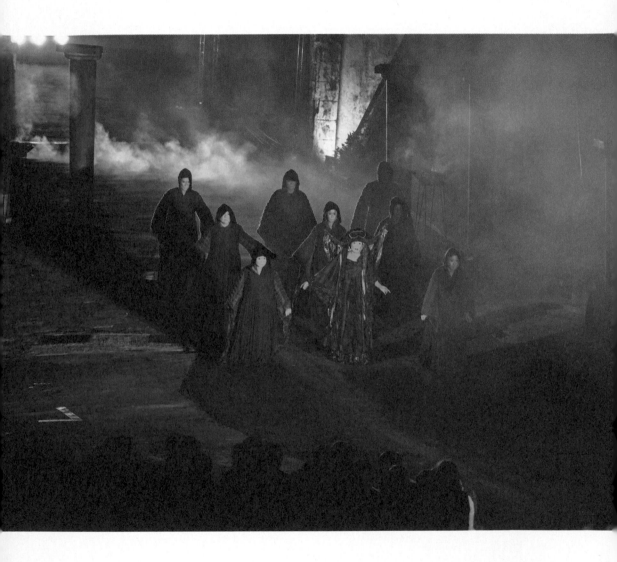

只賰血色的花瓣，飄零在空中；

山頂的樹啊，聽我唱一首新的歌，

一首最後的別離曲，

咱親愛的故鄉，已經永遠消失，

只賰毀滅的惡神，猶閣未飽饜，

欲將我送上祭台做新娘。

少年：

黑暗的召喚

是夢境　亦是現實。

歌隊：

亞格曼儂，勝利者之王，

將欲來帶走他最後的戰利品，卡珊卓。

▲[卡珊卓]與[歌隊]舞，宛如出嫁隊伍，又如出殯隊伍。

卡珊卓：

[花嫁曲] 花身幻化浮萍

流水命運　飄飄依魂

送我這位新娘嫁出門

一路唱歌　行上火照路

佮死神結親晟

卡珊卓：

月光啊，引我明路。我踏著清冷的夜風而來。

山櫻花啊，在這個黑暗夜，猶原開佮這呢放肆。

血紅的色，染過滿山遍野，就親像聖殿的焰火，

燦爛的火光，燒啊。緊來呀，少女啊，

春天的慶典已經開始了。緊綴我跳舞，

咱要大聲唱歌，讚嘆光明神的祝福。

▲［卡珊卓］舞。猶如夜風中狂放不羈的野山櫻。

歌隊：

黑暗中，絕代紅，朱蕊吐放青春夢；

婀娜多嬌，伊是古城上嬌的花，

光明神所意愛的人，卡珊卓。

少年：

阿果斯攻城之日，

特洛伊城破之夜。

她看著，命運落好的棋盤，

卻無法度停止 命運的向前。

卡珊卓：

風啊，為我唱一首新的歌，一首送亡曲，

上歡樂的節日已經煙消雲散，

傷心　傷心河

滾滾濁流　何日清？

▲[巫女]鈴聲再起。

巫女：

[招魂曲] 孤魂渺渺何所依

千古哀歌埋冤地

嘆　人道崎嶇

殘酷做道場　身命無憑

青春受謝　魂兮歸來　無遠遙只

芳華當盛遽凋零

千年長哭埋冤塚

悽　暴雨摧折

命運強掠奪　花落無聲

青春受謝　魂兮歸來　無遠遙只

▲[卡珊卓]出。

少年：

遠遠行來的　第一個人影　是誰？

是特洛伊的公主，光明神的女先知。

▲［歌隊］出。

歌隊——女眾：
哭泣　哭泣河
流遍大地　撐渡無情的黑船
彼一暝　滿載驚惶的珠淚
親愛的人　一去不回

歌隊——男眾：
傷心　傷心河
無聲吶喊　滅絕希望的波湧
彼一暝　漫天殺戮的烽火
親愛的人　永不再還

歌隊——女眾：
此岸　彼岸
舊日故園　竟是血茫茫

歌隊——男眾：
此岸　彼岸
舊日故園　竟是不歸路

歌隊：
哭泣　哭泣河

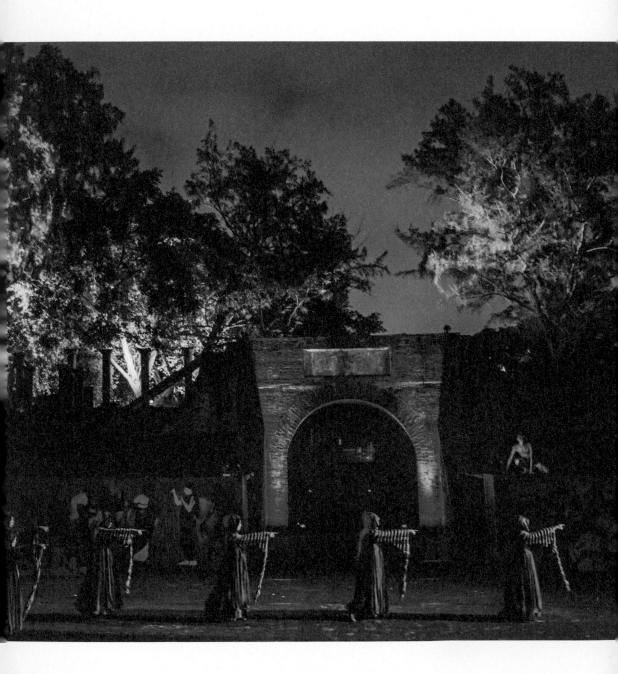

是來自　遙遠的過去，

彼岸的故事，曾經的存在。

亦毋過，從來毋曾行遠，

嘛毋曾消失。

伊　一直佇遮　佮咱作夥。

伊講的　是　戰爭　暴力　佮死亡，

伊講的　是　人類的故事。

伊是過去，伊是現在，伊是未來，

佇每一個所在，伊有不同的名字。

佇遮，咱將伊的名　號作

特洛伊。

▲悅耳鈴鐺漸趨漸近。[巫女]緩步走入。

巫女：

[招魂曲] 浩浩愁　茫茫劫

無垠天　有情苦

魂兮歸來　無遠遙只

伏以 古國祭歌 敬獻 埋冤之魂

◎景：頽圮的神殿。殿前祭壇荒蕪。

◎境：神界（觀眾區）。人界（歌隊）。

　　死界（戲劇／儀式區）。陰陽道（巫女、少年）。

◎時間：沒有具象的時間，只有意念存在的每個片刻。

◎角色：所有出現的角色都是亡魂，是精魄、意志、念的存在。

戲即是一個儀式。一個劇團以演出一齣戲來進行一場儀式，請喚千
年前的亡靈現身，述說他們的故事，最終能予超度昇華。戲是「祭」，
演員肉身即「獻祭」，獻祭予所有過往之靈、現在之世、未來之界。

▲全體演員上場。持香。拜四方。

▲［巫女］從外極緩走入。

▲演員拜畢。下場。

▲［少年］目送眾演員下場。

▲［少年］於場上。

少年：

天頂眾神，地下眾靈，在座眾位，

歡迎 恁的降臨。

下暗 將欲獻予恁的這齣戲，

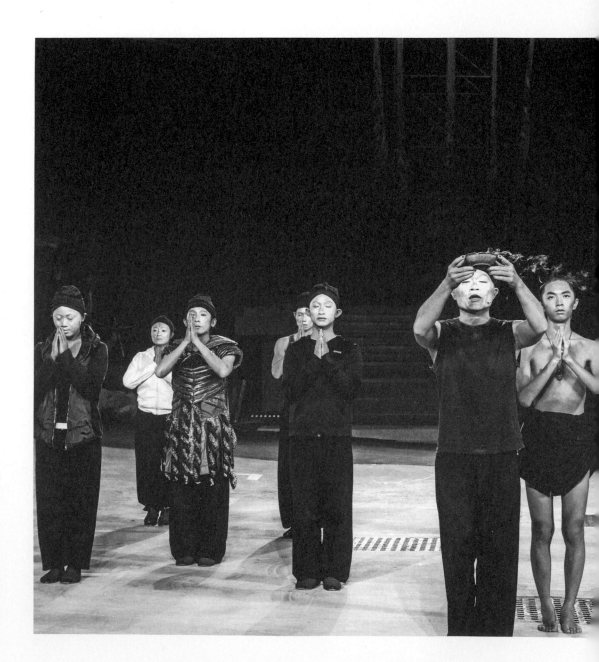

角色 Roles

巫女（Shaman）：時間

少年（Youngster）：引渡者

歌隊（Chorus）：土地的靈

【特洛伊】

赫克托（Hector）：特洛伊王子

安度美姬（Andromache）：赫克托之妻

卡珊卓（Cassandra）：特洛伊公主，光明神祭司

【希臘】

亞格曼儂（Agamemnon）：希臘聯軍統帥

伊弗吉尼亞（Iphigenia）：亞格曼儂之女

阿基里斯（Achilles）：希臘第一戰將

帕特羅克洛斯（Patroclus）：阿基里斯的摯友與至愛

《祭特洛伊》劇本（2015版）

劇情大綱 Stories

《祭特洛伊》劇作素材來自荷馬史詩《伊里亞德》(*Iliad*)。同時亦參考了希臘悲劇作家Aeschylus的《亞格曼儂》(*Agamemnon*)、以及Euripides的《特洛伊女人》(*Trojan Women*)兩部劇作。

故事描述古希臘邁錫尼王——亞格曼儂，率領青銅鎧甲的希臘人，揚千艘戰艦渡海遠征，攻打馴馬的特洛伊人，就此展開流傳三千年的戰爭史詩祭歌……

【招魂】

【花嫁】

【修羅殤】

【祭亡】

【安魂】

千年祭歌

第三幕

看世界的方法 157

祭特洛伊 當代環境劇場美學全紀錄

作者　金枝演社劇團
專文導讀　呂健忠·于善祿·劉雅詩
撰文　楊書愷
劇本　游蕙芬
攝影　劉振祥·李銘訓·陳少維·陳逸宏·莊坤儒·李旭彬
封面題字　張忘
感謝推薦　吳靜吉·施振榮·林懷民
美術設計　山巴設計·洪于凱
責任編輯　林煜幃

董事長　林明燕
副董事長　林良珀
藝術總監　黃寶萍
執行顧問　謝恩仁
社長　許悔之
總編輯　林煜幃
副總經理　李曙辛
主編　施彥如
美術編輯　吳佳璘
企劃編輯　魏于婷
策略顧問　黃惠美·郭旭原·郭思敏·郭孟君
顧問　施昇輝·林子敬·詹德茂·謝恩仁·林志隆
法律顧問　國際通商法律事務所／邵瓊慧律師

出版	有鹿文化事業有限公司
地址	台北市大安區濟南路三段28號7樓
電話	02-2772-7788
傳真	02-2711-2333
網址	www.uniqueroute.com
電子信箱	service@uniqueroute.com
製版印刷	中茂分色製版印刷事業股份有限公司
總經銷	紅螞蟻圖書有限公司
地址	台北市內湖區舊宗路二段121巷19號
電話	02-2795-3656
傳真	02-2795-4100
網址	www.e-redant.com

ISBN：978-986-97568-8-4
初版：2019年7月1日
定價：450元

版權所有·翻印必究

出版贊助　NCAF 國家文化藝術基金會
National Culture and Arts Foundation

國家圖書館出版品預行編目（CIP）資料

祭特洛伊：當代環境劇場美學全紀錄／金枝演社劇團著
初版　臺北市：有鹿文化，2019.08　面：　公分
（看世界的方法 157）　ISBN 978-986-97568-8-4（平裝）
1.現代戲劇　2.劇場藝術
982.63　　　　　　　　　　　　　　108011263

祭特洛伊

當代環境劇場美學全紀錄

金枝演社